멘사 추리 퍼즐

멘사코리아 감수 | 로버트 앨런 지음 | 김요한 옮김

바이킹

Secrets Codes for Kids

by Robert Allen
Text and Puzzle content copyright © British Mensa Ltd. 1995
Design and Artwork copyright © Carlton Books Ltd. 1995
All rights reserved
Korean Translation Copyright © 2007 BONUS Publishing Co.
Korean edition is published by arrangement with Carlton Books Ltd.
through Corea Literary Agency, Seoul

이 책의 한국어판 저작권은 Corea 에이전시를 통한 Carlton Books Limited와의 독점계약으로 보누스출판사에 있습니다.
저작권법에 의해 보호를 받는 저작물이므로 무단전재와 무단복제를 금합니다.

머리말

흥미 가득한 암호를 풀며
추리력과 논리력을 키워요!

역사를 보면 사람들에게 암호가 중요했다는 것을 알 수 있어요. 여러분의 친구만 알아볼 수 있고 적은 알아볼 수 없게 메시지를 전하는 방법은 생사과 전쟁의 승패를 결정할 정도로 대단히 중요했죠. 그만큼 암호는 매우 절실한 문제였어요. 이를테면, 스코틀랜드의 메리 여왕은 적으로 맞서 싸우던 잉글랜드 사람들도 뜻을 훤히 알 수 있는 암호를 믿었다가 그만 목숨을 잃고 말았죠. 제2차 세계 대전 때 연합군은 나치의 비밀 암호를 푼 덕분에 전쟁에서 이길 수 있었어요.

암호는 재미있기도 하죠. 한때 목숨이 오가는 메시지를 담았던 암호를 우리는 문제로 바꿔 이 책에 가득 실었어요. 먼저 이 책 앞부분에 있는 '추리 탐정 학교'를 잘 읽어 보세요. 암호가 어떻게 만들어지는지 또 암호를 어떻게 추리하는지 알려 줄 거예요. 제대로 암호를 풀어 보고 싶다고요? 그럼 곧바로 문제를 풀어 보세요. 창의성과 재주만 조금 있으면 얼마든지 풀 수 있을 거예요.

아내 도리스, 친구 조시 풀턴을 비롯해 이 책을 만드느라 수고한 모든 사람들에게 고마워요. 마지막으로 퍼즐 작가 데이비드 볼하이머에게 감사드려야겠군요. 문제를 꼼꼼히 살펴봐 준 덕분에, 여러 사람 앞에서 비웃음 살 뻔한 일을 피할 수 있었어요.

로버트 앨런
영국멘사 출판 부문 대표

추천사

아이의 천재성을
깨워 주세요

바이킹에서 발간하는 책들을 사무실 책꽂이에 꽂아 두면 방문객들과 아이들이 호기심을 가지고 책을 읽거나 빌려 달라고 합니다. 성인들은 대부분 몇 장 읽어 보다가 머리를 흔드는 반면, 아이들은 금방 재미에 빠져 퍼즐과 씨름을 합니다. 그러다 아예 책을 사서 며칠씩 퍼즐 세계에 빠져들어 즐기는 아이들을 자주 발견하곤 합니다. 당장 어떤 이익이 있는 것도 아니고, 대단한 지식을 얻게 되는 것이 아닌데도 쉽게 열중합니다. 문제를 해결하는 즐거움을 사랑하는 아이들입니다. 그런 아이들은 멘사 회원이 될 가능성이 높습니다.

놀이와 학습의 차이는 무엇일까요? 놀이에는 어떤 목적이 따로 있지 않습니다. 해도 되고 안 해도 되지만, 재미가 있으면 할 이유가 충분한 것이 놀이입니다. 아이들은 재미있게 머리를 쓸 때, 가장 많은 것을 배울 수 있습니다. 만화책이나 그림책을 보면서 배운 것은 시험지를 붙들고 순위 경쟁에 집중하면서 외운 것보다 각인 효과가 훨씬 더 큽니다. 재미로 눈이 반짝이는 아이의 두뇌는 여러 가지 상황을 종합적으로 인지하며 아주 세세한 부분까지도 별다른 노력 없이 암기할 수 있는 상태가 됩니다. 반면 인상을 쓰며 과제를 해 나가는 아이들은 과제가 끝남과 동시에 공부한 내용으로부터 도망치기라도 하듯 빨리 잊어버리고 멀어지려고 합니다.

이 책에 담긴 퍼즐들은 시험 문제가 아닙니다. 반드시 풀어내야만 하는 숙제도 아닙니다. 가볍게 풀어 보고, 잘 안 되면 해답을 읽어 보아도 됩니다. 어떤 문제는 쉽게

풀리지만 어떤 문제는 잘 안 풀립니다. 읽다가 시시해지면 덮어 둘 수도 있고, 시간이 나고 심심할 때 다시 펼쳐 보아도 무방합니다. 믿기 어렵겠지만 수수께끼 같은 문제를 재치 있게 해결할 수 있는 재능이 누구에게나 있습니다. 또한 누구나 스스로 비슷한 문제를 만들어 볼 수 있고, 책에 있는 문제를 새롭게 구성할 수도 있습니다. 이런 놀이를 같이 즐길 친구가 필요하다면 멘사에 가입하기를 권합니다.

지형범
영재교육전문가
멘사코리아 전(前) 회장

멘사란 무엇이죠?

이제 여러분은 재미있는 퍼즐을 만날 거예요. 퍼즐 푸는 것을 좋아한다면 멘사도 좋아할 거예요. 멘사란 IQ가 148 이상인 사람이 가입할 수 있는 천재들의 모임이에요. 머리 쓰기를 좋아하는 사람들이 모인 단체이죠. IQ가 전체 인구의 상위 2%에 해당하는 사람은 누구든 멘사 회원이 될 수 있답니다. 멘사는 1946년 영국에서 만들어졌고, 현재는 전 세계적으로 100여 개 나라에 13만여 명이 넘는 회원이 있어요. 1998년에 문을 연 한국의 멘사는 '멘사코리아'라는 이름으로 2천 명이 넘는 회원들이 있답니다.

　멘사가 더 궁금하다면 아래 홈페이지를 방문해 보세요. 멘사 가입 절차를 자세히 알 수 있어요.

• 홈페이지 : www.mensakorea.org

차례

머리말 :
흥미 가득한 암호를 풀며 추리력과 논리력을 키워요! ········· 3

추천사 :
아이의 천재성을 깨워 주세요 ························ 4

멘사란 무엇이죠? ································· 5

■ **추리 탐정 학교** ······························· 7

| 1교시 | 비밀 메시지를 전달할 수 있는 속임수 글쓰기 ······· 9
글자 뒤섞기 • 모음 빼기 • 거꾸로 쓰기 • 깍두기 암호

| 2교시 | 바꿔치기 암호 ····························· 12
카이사르 암호 • 숫자 바꿔치기 암호

| 3교시 | 바둑판 암호 ······························· 15
바둑판 암호 • 장미십자회 암호 • 더욱 발전한 장미십자회 암호

| 4교시 | 글자 대신 기호를 쓰는 암호 ··················· 19
연금술사들의 암호 • 모스 부호 • 수기 신호 • 동그라미 암호

| 5교시 | 시각 장애인을 위한 문자 ····················· 25
점자 암호 • 윌리엄 문의 암호

■ **문제** ···································· 29

■ **해답** ···································· 151

■ **여러 가지 암호 모음** ························· 165

멘사 추리 퍼즐

Mensa KiDS

추리 탐정 학교

안녕! 난 추리 탐정 샘이라고 해요

이 책에 나오는 퍼즐을 풀기에 앞서 나는 여러분을 학교에 보낼 작정이에요. 겁먹지 마요. 우리가 아는 학교와는 다르니까요. 내가 직접 만든 추리 탐정 학교예요. 추리 탐정 학교에서는 여러분에게 암호 푸는 방법을 가르칠 거예요. 여러분은 학교에서 배운 대로 이 책에 나오는 퍼즐을 풀면 돼요.

이 책에 나오는 암호를 추리 탐정 학교에서 죄다 알려 줄 테지만, 여러분이 암호라면 첫째가는 사람이 되도록 하려고 몇 문제는 아예 실마리를 없애 놓았어요. 여러분 혼자 풀어야 될 거예요.

기본적으로 암호는 한글과 알파벳 두 가지 형태를 배울 거예요. 앞으로 배울 다양한 암호 중 모스 부호와 점자는 영어, 한국어, 일본어처럼 언어권마다 사용하는 형태가 조금씩 달라요. 만약 여러분이 외국을 여행하다가 위험한 상황에 닥쳤는데 모스 부호로만 도움을 요청해야 한다고 상상해 봐요. 이때 알파벳 모스 부호를 알고 있다면 큰 도움이 되겠죠. 그리고 알파벳 암호를 풀다 보면 자연스럽게 영어와 친해질 수도 있잖아요.

추리 탐정 학교에서 배운 암호는 이 책의 문제들을 풀 때만 쓰고 마는 게 아니에요. 마음에 드는 암호를 하나 골라 단짝 친구와 비밀 메시지를 주고받을 때 쓸 수도 있어요. 물론 암호를 주고받는 친구도 암호를 알고 있어야겠지요. 또 아무도 읽을 수 없게 자신만의 비밀 일기를 쓸 수도 있어요. 암호를 어디에 어떻게 활용할지는 여러분 몫이에요.

그럼 지금부터 추리 수업을 시작할게요.

1교시 비밀 메시지를 전달할 수 있는 속임수 글쓰기

자, 먼저 쉬운 것부터 해 봅시다. 실은 암호라고 할 수는 없지만 비밀 메시지를 전하는 데 쓸 수 있는 속임수 글쓰기가 여럿 있어요.

▶ **글자 뒤섞기**

이게 무슨 말일까요?

[암호] **리추 정탐 교학 학입을 해축요하**

조금만 주의 깊게 보면 글자 순서만 바꾼 쉬운 문장이라는 것을 금방 알 수 있을 거예요. 이런 말이죠.

[답] **추리 탐정 학교 입학을 축하해요**

▶ **모음 빼기**

아주 쉬운 속임수 글쓰기는 얼마든지 있어요. 문장에서 모음(ㅏ, ㅑ, ㅓ, ㅕ, ㅗ, ㅛ, ㅜ, ㅠ, ㅡ, ㅣ)을 죄다 빼 버리는 거예요.

아래 암호는 무슨 말일까요? 처음 보면 이상해도 딱 한 가지 작은 속임수를 썼다는 것을 대번에 알게 될 거예요.

힌트를 줄게요. 친구 여럿이 즐기는 놀이와 관련 있는 말이에요. 술래는 한 팔로 눈을 가리고, 벽이나 기둥 쪽으로 얼굴을 돌리고 어떤 말을 외쳐요. 그리고 술래가 돌아봤을 때 나머지 친구들은 움직이면 안 돼요.

[암호] ㅁ ㄱ ㅇㅎ ㄲㅊ ㅍㅇ ㅆㅅ ㅂㄷ

이제 눈치챘나요? 답은 "무궁화 꽃이 피었습니다."입니다.

[답] ㅁㅜㄱㅜㅇㅎㅘㄲㅗㅊㅇㅣㅍㅣㅇㅓㅆㅅㅡㅂㄴㅣㄷㅏ

모음 빼기를 영어 문장에 적용해 볼까요?
이번에도 힌트를 줄게요. 많은 사람에게 한꺼번에 인사할 때 이렇게 말해요.
[암호] H LL V RY N

답은 "Hello everyone."(여러분 안녕하세요.)이에요.
[답] HELLOEVERYONE

쓰고 싶은 글에서 알파벳 모음 A, E, I, O, U 다섯 글자를 빼면 한글과 마찬가지로 모음 빼기 암호를 만들 수 있어요.

▶ **거꾸로 쓰기**
진짜 암호로 들어가기에 앞서 쉬운 속임수 하나만 더 보기로 하죠.

이게 무슨 말일까요?
[암호] 로꾸거 요아보해말

이건 곧바로 알았을 거예요. 이 속임수로 만든 재미있는 노랫말도 있어요.
[답] 거꾸로 말해보아요

영어로 된 것도 풀어 보세요.
힌트! 일년 중 딱 하루를 위한 인사말이에요.
[암호] YRREM SAMTSIRHC

답은 "Merry Christmas."(메리 크리스마스.)예요.
[답] Merry Christmas

이런 비슷한 속임수는 수백 가지나 됩니다. 이를테면, 모음을 죄다 빼 버리고 그 다

음에는 거꾸로 글을 쓰는 거예요. 얼마나 만들 수 있느냐는 여러분의 창의성에 달려 있어요.

▶ 깍두기 암호

깍두기 암호는 네모 칸 안에 글자를 한 글자씩 또는 자음과 모음 하나씩 풀어서 집어넣되, 일정한 규칙에 따라 집어넣어요. 암호가 시작되는 칸과 진행 방향만 찾으면 아주 쉽게 풀 수 있어요.

문제를 풀어 보세요.

[암호]

동	동	라
대	동	어
문	을	열

정답은 '동동 동대문을 열어라.'입니다. 정가운데 '동'을 시작으로 시계 반대 방향으로 돌면서 읽으면 돼요.

[답]

동[3]	동[2]	라[9]
대[4]	동[1]	어[8]
문[5]	을[6]	열[7]

깍두기 암호는 시계 방향, 시계 반대 방향, 지그재그 등 진행 순서가 복잡할수록 어려운 암호를 만들 수 있어요.

2교시 바꿔치기 암호

▶ **카이사르 암호**

가장 쉬운 암호는 로마 황제 율리우스 카이사르가 발명한 '카이사르 암호'예요. 이 암호를 쓰려면 암호 수레바퀴를 만들어야 해요. 두 개의 수레바퀴가 안쪽과 바깥쪽으로 나뉘어 있는 모양이에요. 수레바퀴의 칸마다 알파벳을 써 놓았어요. 먼저 바깥쪽 알파벳 글자와 안쪽 알파벳 글자가 나란히 놓이게 하세요. 이제 안쪽 수레바퀴를 시계 방향으로 한 글자만 돌리세요. 벌써 비밀 암호가 만들어졌어요!

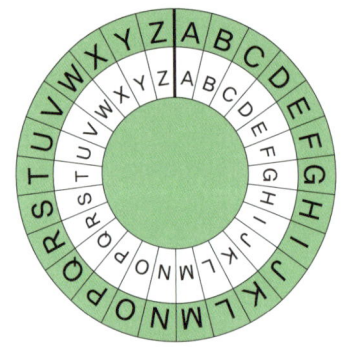

바깥쪽 알파벳 글자와 안쪽 알파벳 글자를 나란히 놓는다. 안쪽 수레바퀴를 시계 방향으로 한 글자 돌린다.

이제 A 대신에 B를 쓰고, B 대신에 C를 쓰는 거예요. 이 암호를 쓰면 'DOG' 같은 낱말은 'EPH'가 됩니다. 수레바퀴를 각기 다르게 돌리면 모두 25개의 암호를 만들 수 있어요.

연습 삼아 풀어 보세요. 암호에서 '(R)'은 '안쪽 수레바퀴의 A를 바깥쪽 수레바퀴 R에 맞추어라.'라는 뜻이에요.
[암호] **(R)DVEJR BFIVR**

어때요? 답을 금방 알아낼 수 있을 거예요.

[답] MENSA KOREA

카이사르 암호는 '바꿔치기 암호'라고 해요. 그냥 한 글자를 다른 글자로 바꿔치기 한 것이니까요. 한글로도 카이사르 암호를 만들 수 있어요. 아래 그림처럼 한글 자음 14자를 안쪽과 바깥쪽 수레바퀴에 나란히 놓아요. 이제 안쪽 수레바퀴를 시계 방향으로 한 글자만 돌리세요. 모음은 그대로 두고 자음만 ㄱ 대신에 ㄴ을, ㄴ 대신에 ㄷ을 쓰는 거예요. 이 암호로 '사과'를 쓰면 '아놔'가 되죠.

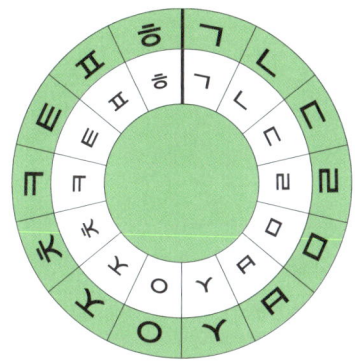 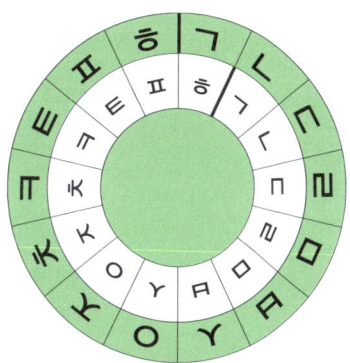

바깥쪽과 안쪽 한글 자음을 나란히 놓는다. 안쪽 수레바퀴를 시계 방향으로 한 글자 돌린다.

문제를 풀어 보세요. 역시 암호에 '(ㅅ)'은 '안쪽 수레바퀴의 ㄱ을 바깥쪽 수레바퀴 ㅅ에 맞추어라.'라는 뜻이에요.
[암호] (ㅅ)007 게힣프 톳즈응 휴읗방 프마히혜효

이런 말이에요.
[답] 007 제임스 본드는 유능한 스파이예요

▶ 숫자 바꿔치기 암호

바꿔치기 암호는 꼭 글자를 쓰지 않아도 돼요. 대신에 숫자를 쓸 수도 있어요.

숫자 바꿔치기 암호 중 가장 쉬운 방법은 알파벳에서 나오는 순서대로 글자에다 값을 정해 주는 거예요. A=1, B=2 하는 식으로 Z=26까지 만들어 암호를 쓰는 거죠.

A	B	C	D	E	F	G	H	I	J	K	L	M	N	O	P	Q	R	S	T	U	V	W	X	Y	Z
1	2	3	4	5	6	7	8	9	10	11	12	13	14	15	16	17	18	19	20	21	22	23	24	25	26

그럼 이것은 무슨 뜻인지 맞혀 보세요.
[암호] 8.15.23/ 13.21.3.8/ 9.19/ 9.20

답은 "How much is it?"(얼마예요?)입니다.
[답] H.O.W/ M.U.C.H/ I.S/ I.T

한글로도 숫자 바꿔치기 암호를 만들 수 있어요.

ㄱ	ㄴ	ㄷ	ㄹ	ㅁ	ㅂ	ㅅ	ㅇ	ㅈ	ㅊ	ㅋ	ㅌ	ㅍ	ㅎ	ㅏ	ㅑ	ㅓ	ㅕ	ㅗ	ㅛ	ㅜ	ㅠ	ㅡ	ㅣ	ㅐ	ㅒ
1	2	3	4	5	6	7	8	9	10	11	12	13	14	15	16	17	18	19	20	21	22	23	24	25	26

그럼 이것은 무슨 뜻인지 맞혀 보세요.
[암호] 7.21.7/9.15/ 6.15/1.1.21.17/10.24/1.24 8.15.5/14.19

답은 '숫자 바꿔치기 암호'입니다.
[답] ㅅ.ㅜ.ㅅ/ㅈ.ㅏ/ ㅂ.ㅏ/ㄱ.ㄱ.ㅜ.ㅓ/ㅊ.ㅣ/ㄱ.ㅣ ㅇ.ㅏ.ㅁ/ㅎ.ㅗ

숫자 바꿔치기 암호의 원리는 이제 다 깨달았죠?
숫자 바꿔치기 암호를 만드는 방법은 아주 많아요. 그냥 쉽게 알파벳 뒷자리부터 숫자를 붙이는 방법도 있고요. 알파벳을 가운데로 뚝 잘라 M부터 A까지는 1부터 13을 붙이고, N부터 Z까지는 26부터 14를 붙이는 방법도 있어요. 아니면 알파벳을 반으로 나눠 앞쪽에는 홀수를 붙이고(A=1, B=3, C=5 등) 뒤쪽에는 짝수를 붙여요.(N=2, O=4, P=6 등)

3교시 바둑판 암호

▶ **바둑판 암호**

훨씬 재미난 암호가 바둑판 암호예요. 이 책에는 바둑판 암호 세 종류가 실려 있어요. 먼저 가장 쉬우면서도 가장 쓸모가 많은 것부터 보기로 해요. 이 방법으로 메시지를 쓸 수도 있고, 빛으로 신호를 보낼 수도 있고, 갇힌 감방의 벽을 탁탁 쳐서 소식을 전할 수도 있거든요.

	1	2	3	4	5
A	A	B	C	D	E
B	F	G	H	I/J	K
C	L	M	N	O	P
D	Q	R	S	T	U
E	V	W	X	Y	Z

위 표를 보면, 글자가 5×5 바둑판에 놓였어요.(I와 J는 같은 칸에 있네요.) 이제 좌표에 따라 글자를 표시할 수 있어요. A 말고 A1, B 말고 A2를 쓰는 거죠. 이 암호를 써서 옆 감방에 갇힌 사람에게 소식을 전하려면 벽을 한 번 탁 치고 쉬었다가 또 한 번 탁 치면 될 거예요. 따라서 A는 탁-쉬고-탁, B는 탁-쉬고-탁/탁이 되죠.

연습 삼아 이 메시지를 풀어 보세요.

[암호] B4 A1.C2 D3.C4.D2.D2.E4

답은 "I am sorry."(미안합니다.)입니다.

[답] I A.M S.O.R.R.Y

한글 바둑판 암호는 6×4 바둑판으로 만들 수 있어요.

	1	2	3	4	5	6
A	ㄱ	ㄴ	ㄷ	ㄹ	ㅁ	ㅂ
B	ㅅ	ㅇ	ㅈ	ㅊ	ㅋ	ㅌ
C	ㅍ	ㅎ	ㅏ	ㅑ	ㅓ	ㅕ
D	ㅗ	ㅛ	ㅜ	ㅠ	ㅡ	ㅣ

이건 무슨 뜻일까요?
[암호] A5.D6/B2.C3.A2./C2.C3.A6/A2.D6/A3.C3

알파벳 연습 문제와 답이 같아요.
[답] ㅁ.ㅣ/ㅇ.ㅏ.ㄴ/ㅎ.ㅏ.ㅂ/ㄴ.ㅣ/ㄷ.ㅏ

쉽죠? 하지만 바둑판 암호를 다 배운 게 아니랍니다! 바둑판에다 전혀 다른 순서로 글자를 적어 보면 어떨까요? 이를테면, 거꾸로 적어 보는 거죠. 여러분의 메시지를 받아 보는 사람이 암호 푸는 법만 안다면야 여러분이 어떤 식으로 암호를 만들어 내든 상관없죠.

▶ **장미십자회 암호**

중세 유럽의 독일을 중심으로 활동한 '장미십자회'라 불리는 신비주의 단체는 가장 재미난 바둑판 암호를 만들어 냈어요. 이 암호를 만드는 요령은 글자를 없애는 대신, 그 글자에 해당하는 바둑판 부분의 그림을 그리는 것이었어요. 바둑판 한 칸마다 두 글자씩 있으므로 글자를 구별하려고 점을 찍었어요.

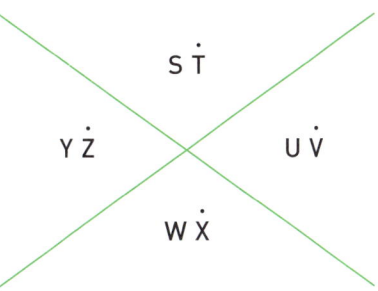

문제를 한번 풀어 볼까요?

[암호] ⊓⌒∨∨∧⊓⌒⊔

답은 'PASSWORD'(비밀번호)입니다.

[답] PASSWORD

한글에도 같은 방법을 적용해 봤어요.

문제를 한번 풀어 볼까요?

[암호] ⊡<⊔∧ ⊏⊓∟⊓⊐ ⌐⊓∟∨

답은 '추리 탐정 학교'예요.

[답] ㅊㅜㄹㅣ ㅌㅏㅁㅈㅓㅇ ㅎㅏㄱㄱㅛ

▶ 더욱 발전한 장미십자회 암호

사람들은 참 똑똑해요. 이내 장미십자회 바둑판 암호를 훨씬 더 어렵게 만드는 방법을 알아냈어요. 마지막 칸만 빼고 칸마다 세 글자씩 집어넣었어요. 그러자니 글자를 구별하려고 점 찍는 법을 새롭게 생각해야 했죠. 바둑판 부분의 그림에 점이 없으면, 칸에서 왼쪽 글자를 고르면 됩니다. 바둑판 부분의 그림에 점이 하나면, 칸에서 가운데 글자를 골라요. 바둑판 부분의 그림에 점이 둘이면, 칸에서 오른쪽 글자를 고르는 거죠.

A B C	D E F	G H I
J K L	M N O	P Q R
S T U	V W X	Y Z

ㄱ ㄴ ㄷ	ㄹ ㅁ ㅂ	ㅅ ㅇ ㅈ
ㅊ ㅋ ㅌ	ㅍ ㅎ	ㅑ ㅓ ㅕ
ㅗ ㅛ ㅜ	ㅠ ㅡ ㅣ	ㅔ ㅐ

여기 메시지를 보고 한번 풀어 보세요. 첫 번째 암호는 알파벳으로, 두 번째 암호는 한글로 만들었어요.

[암호]

[암호]

첫 번째 암호는 "Thank you very much."(대단히 감사합니다.), 두 번째 암호는 "대단히 감사합니다."입니다.

[답] **THANK YOU VERY MUCH**

[답] ㄷㅐㄷㅏㄴㅎㅣ ㄱㅏㅁㅅㅏㅎㅏㅂㄴㅣㄷㅏ

4교시 글자 대신 기호를 쓰는 암호

▶ 연금술사들의 암호

글자 말고 기호를 쓰는 암호 형식은 아주 많아요. 가장 재미난 것 중 하나가 별 이름에서 비롯한 신비한 기호를 쓰는 암호입니다. 금을 만들기 위해 늘 실험하던 연금술사들이 두 손 들고 반겼어요. 자기가 발견한 것을 다른 연금술사가 눈치챌까 봐 늘 안절부절못했기 때문이죠. 연금술사들의 암호는 직접 손으로 그려야 하기 때문에 경험 많은 탐정이 궁지에 몰렸을 때 큰 도움은 못 될 거예요. 하지만 친구들과 재미있는 암호 놀이는 할 수 있을 거예요. 장식 같은 기호이니 그림에다 비밀 메시지를 살짝 숨겨 놓을 수도 있고요.

A	B	C	D	E	F	G	H	I	J
⊙	♃	♄	⛢	♅	☉	♀	♂	☿	☾

K	L	M	N	O	P	Q	R	S	T
♁	♊	♋	♌	♍	♎	♏	♐	♑	♓

U	V	W	X	Y	Z				
♈	♒	➢	X	♈	Z				

무슨 뜻일까요?
[암호] ⊙ ♊ ♄ ♂ ⛢ ♋ ♀ ♑ ♓

답은 'alchemist'(연금술사)입니다.
[답] **ALCHEMIST**

한글에도 같은 방법을 적용해 봤어요.

ㄱ	ㄴ	ㄷ	ㄹ	ㅁ	ㅂ	ㅅ	ㅇ	ㅈ	ㅊ
☉	4	♄	♈	♆	♀	♁	☿	♂	☽

ㅋ	ㅌ	ㅍ	ㅎ	ㅏ	ㅑ	ㅓ	ㅕ	ㅗ	ㅛ
♈	♊	♋	♌	♍	♎	♏	♐	♑	♓

ㅜ	ㅠ	ㅡ	ㅣ	ㅔ	ㅐ				
♈	♒	➤	X	Y	Z				

무슨 뜻일까요?
[암호] ☉➤♆☿➤♈ ♆♍4♄➤♈☉♑ ♁X♋☿ⅿ☿♓

답은 "금을 만들고 싶어요."입니다.
[답] ㄱㅡㅁㅇㅡㄹ ㅁㅏㄴㄷㅡㄹㄱㅗ ㅅㅣㅍㅇㅓㅇㅛ

▶ **모스 부호**

모스 부호는 미국의 발명가 새뮤얼 모스가 발명했어요. 모스 부호의 원리는 짧은 발신 전류(점)와 긴 발신 전류(작대기)를 조합해서 글자를 대신하는 거예요. 모스 부호는 비밀 소식을 전하는 데 널리 쓰였죠. 제2차 세계 대전 때 레지스탕스 대원들이 연합군과 몰래 소식을 주고받는 데 모스 부호가 정말 중요하게 쓰였어요. 점과 작대기만으로 이뤄진 단순함과 편리함 때문에 모스 부호는 지금까지도 일상생활에서 많이 쓰이고 있어요.

무선으로, 전신으로, 빛을 내고, 소리를 내고, 그리고 생각할 수 있는 온갖 방법으로 모스 메시지를 전할 수 있어요. 배우는 데 시간도 많이 안 걸려요. 하지만 모스 부호를 빠르게 보내고 재빨리 알아차릴 수 있는 기술을 익히는 데는 시간이 좀 걸리죠.

A	B	C	D	E	F	G	H	I	J
·−	−···	−·−·	−··	·	··−·	−−·	····	··	·−−−
K	L	M	N	O	P	Q	R	S	T
−·−	·−··	−−	−·	−−−	·−−·	−−·−	·−·	···	−
U	V	W	X	Y	Z				
··−	···−	·−−	−··−	−·−−	−−··				

ㄱ	ㄴ	ㄷ	ㄹ	ㅁ	ㅂ	ㅅ	ㅇ	ㅈ	ㅊ
·−··	··−·	−····	···−	−−	·−−	−−·	−·−	·−−·	−·−·
ㅋ	ㅌ	ㅍ	ㅎ	ㅏ	ㅑ	ㅓ	ㅕ	ㅗ	ㅛ
−·−−	−−	−−−	·−−−	·	··	−	···	·−	−·
ㅜ	ㅠ	ㅡ	ㅣ	ㅐ	ㅔ				
····	·−	−·	··−	−−·−	−−·				

다른 암호와 마찬가지로 모스 부호도 여러분 맘대로 바꿀 수 있어요. 그렇게 해서 여러분의 메시지를 우연히 손에 넣은 적을 골탕 먹일 수도 있죠. 이를테면, 점 말고 작대기를 쓸 수도 있고 아예 다른 기호를 쓸 수도 있어요.

먼저 알파벳으로 된 모스 부호를 한번 풀어 보세요.

[암호] ··· −−− ···

조난 신호를 뜻하는 'SOS'로 실생활에서 가장 유용하게 쓰일 모스 부호입니다.

[답] SOS

이번에는 한글 모스 부호예요.

[암호] −·− − ·−· −·· −−·· −−· · ·−·· ··−· ·−

메시지는 '정체 탄로'입니다.

[답] ㅈㅓㅇㅊㅔ ㅌㅏㄴㄹㅗ

▶ 수기 신호

매우 널리 쓰이는 또 다른 암호가 수기 신호입니다. 신호를 보내는 사람이 글자를 나타내고자 갖가지 각도로 깃발을 드는 거예요.

A	B	C	D	E	F	G	H	I	J

K	L	M	N	O	P	Q	R	S	T

U	V	W	X	Y	Z				

ㄱ	ㄴ	ㄷ	ㄹ	ㅁ	ㅂ	ㅅ	ㅇ	ㅈ	ㅊ

ㅋ	ㅌ	ㅍ	ㅎ	ㅑ	ㅓ	ㅕ	ㅗ	ㅛ	

ㅜ	ㅠ	ㅡ	ㅣ	ㅔ	ㅐ				

신호를 보내는 사람이 눈에 잘 띄어야 하기 때문에 실제로 수기 신호를 쓰는 데 한계가 있어요. 이를테면, 이 배에서 저 배로 신호를 보내는 데 수기 신호가 그리 나쁜 방법은 아니죠. 다음에 수기 신호가 뭐라고 말하는지 맞혀 보세요.

[암호]

이렇게 말하고 있네요. "Go straight ahead."(앞으로 쭉 가라.)
[답] **GO STRAIGHT AHEAD**

이번에는 한글 암호입니다.
[암호]

'정지'라고 말하고 있어요.
[답] ㅈㅓㅇㅈㅣ

▶ **동그라미 암호**

글자를 나타내는 데 여러분만의 기호를 생각해 낼 수 있어요. 동그라미에 여러 모양으로 선을 그어 놓은 기호를 쓰는 암호를 보여 줄게요.

A	B	C	D	E	F	G	H	I	J

K	L	M	N	O	P	Q	R	S	T

U	V	W	X	Y	Z

ㄱ	ㄴ	ㄷ	ㄹ	ㅁ	ㅂ	ㅅ	ㅇ	ㅈ	ㅊ

ㅋ	ㅌ	ㅍ	ㅎ	ㅏ	ㅑ	ㅓ	ㅕ	ㅗ	ㅛ

ㅜ	ㅠ	ㅡ	ㅣ	ㅐ	ㅒ

알파벳 동그라미 암호를 한번 보실래요?

[암호]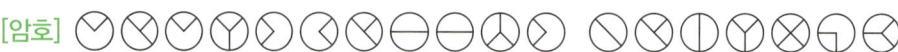

답은 "I like Lucy."(나는 루시를 좋아해.)입니다.
[답] I LIKE LUCY

이번에는 한글 암호예요.
[암호] ♀⊗♀Υ⊖⊖⊖⊖⊖⊙ ⊖⊙Υ⊗⊖⊖

답은 "고길동을 조심해."입니다.
[답] ㄱㅗㄱㅣㄹㄷㅗㅇㅇㅡㄹ ㅈㅗㅅㅣㅁㅎㅐ

5교시 시각 장애인을 위한 문자

▶ 점자 암호

점자는 시각 장애인을 위한 문자 체계예요. 직사각형의 칸 안에 일정하게 배열된 돌출점을 촉각을 이용해 읽을 수 있도록 만들었어요. 현재 사용되는 6점자는 1829년 프랑스인 브라유가 고안했어요. 6점자를 개발한 브라유 역시 시각 장애인이었어요. 주사위 면처럼 점으로 된 체계이므로 점자를 써서 초보자도 쉽게 풀 수 있는 암호 메시지를 만들 수 있어요. 이 책에 나오는 점을 쫙 살펴보세요. 점은 아주 다양한 곳에 숨겨 놓을 수 있어요.

A	B	C	D	E	F	G	H	I	J
⠁	⠃	⠉	⠙	⠑	⠋	⠛	⠓	⠊	⠚
K	L	M	N	O	P	Q	R	S	T
⠅	⠇	⠍	⠝	⠕	⠏	⠟	⠗	⠎	⠞
U	V	W	X	Y	Z				
⠥	⠧	⠺	⠭	⠽	⠵				

연습 삼아 이 메시지를 풀어 보세요.

[암호] ⠃⠗⠁⠊⠇⠇⠑　⠓⠑⠇⠏⠎　⠞⠓⠑　⠃⠇⠊⠝⠙

메시지는 "Braille helps the blind."(점자는 시각 장애인에게 도움이 된다.)입니다.

[답] **BRAILLE HELPS THE BLIND**

한글 점자는 조금 복잡해요.

〈자음〉

첫소리	ㄱ	ㄴ	ㄷ	ㄹ	ㅁ	ㅂ	ㅅ	ㅇ	ㅈ	ㅊ	ㅋ	ㅌ	ㅍ	ㅎ
	⠁	⠒	⠊	⠂	⠑	⠘	⠠		⠅	⠜	⠋	⠓	⠙	⠚
	ㄲ	ㄸ	ㅃ	ㅆ	ㅉ									
	⠀⠁	⠀⠊	⠀⠘	⠀⠠	⠀⠅									

받침	ㄱ	ㄴ	ㄷ	ㄹ	ㅁ	ㅂ	ㅅ	ㅇ	ㅈ	ㅊ	ㅋ	ㅌ	ㅍ	ㅎ
	⠁	⠒	⠊	⠂	⠑	⠘	⠠	⠶	⠅	⠜	⠋	⠓	⠙	⠚
	ㄲ	ㄳ	ㄵ	ㄶ	ㄺ	ㄻ	ㄼ	ㄽ	ㄾ	ㄿ	ㅀ	ㅄ	ㅆ	

〈모음〉

ㅏ	ㅑ	ㅓ	ㅕ	ㅗ	ㅛ	ㅜ	ㅠ	ㅡ	ㅣ

ㅐ	ㅒ	ㅔ	ㅖ	ㅘ	ㅙ	ㅚ	ㅝ	ㅞ	ㅟ	ㅢ

한글 한 글자는 '첫소리-가운뎃소리-끝소리' 순서로 적어요. '밥'을 점자로 쓰면 같은 'ㅂ'이라도 첫소리 'ㅂ'과 끝소리(받침) 'ㅂ'은 모양이 달라요.

ㅂ ㅏ ㅂ

그리고 'ㅇ'이 첫소리로 올 경우에는 생략하고, 자음 두 개가 겹쳐지는 겹받침은 해당하는 점자를 순서대로 적으면 돼요. 겹받침 중 'ㅆ'은 별도의 점자가 있어요.

다음 점자는 무슨 뜻일까요?

[암호] ⠫⠁⠛⠺

답은 "여기에 없다."예요. 첫글자 'ㅇ'이 생략되고, 'ㅄ'은 받침 'ㅂ'과 받침 'ㅅ'의 점자가 결합된 것을 확인할 수 있어요.

[답] ㅕㄱㅣㅔ
　　 ㅓㅂㅅㄷㅏ

▶ 윌리엄 문의 암호

시각 장애인을 위한 또 다른 암호 체계를 소개할게요. 윌리엄 문이 발명했다고 해서 '문 체계'라고 해요. 점자처럼 문 체계는 종이에 양각을 넣어서 시각 장애인이 손가락 끝으로 글자를 읽을 수 있게 했어요.

A	B	C	D	E	F	G	H	I	J
∧	ᒪ	(⊃	⌐	⌐	ᴺ	⊙	l	J
K	L	M	N	O	P	Q	R	S	T
<	∟	⌐	N	O	⌐	⌐	\	/	—
U	V	W	X	Y	Z				
∪	V	∩	>	⌐	Z				

윌리엄 문의 암호로 쓴 메시지예요.

[암호] ∧∧/O ᒌO∪/ O∧N⊃/

메시지는 이렇게 돼요. "Wash your hands."(손 닦으세요.)

[답] **WASH YOUR HANDS**

ㄱ	ㄴ	ㄷ	ㄹ	ㅁ	ㅂ	ㅅ	ㅇ	ㅈ
∧	↳	()	⌐	⌐	⌐	⊙	┃
ㅊ	ㅋ	ㅌ	ㅍ	ㅎ	ㅏ	ㅑ	ㅓ	ㅕ
⌐	<	ㄴ	ㄱ	N	O	⌐	⌐	\
ㅗ	ㅛ	ㅜ	ㅠ	ㅡ	ㅣ	ㅔ	ㅐ	
/	—	∪	V	∩	>	⌐	Z	

월리엄 문의 암호로 쓴 한글 메시지예요. 무엇일까요?

[암호] ┝⌐|O└∧ ⌐/└O∩/ O>)∧└∧(O

답은 "점자는 손으로 읽는다."입니다.

[답] ㅈㅓㅁㅈㅏㄴㅡㄴ ㅅㅗㄴㅡㄹㅗ ㅇㅣㄹㄱㄴㅡㄴㄷㅏ

이 책에 나오는 모든 퍼즐을 푸는 데 필요한 암호를 배웠어요. 처음 암호에 조금만 변화를 주면 금세 더 어려워진다는 것을 잊지 마세요. 암호를 풀려면 추리력과 논리력이 필요할 거예요. 여러분! 행운을 빌어요.

일러두기 : 이 책에 수록된 점자 규정은 책의 성격에 맞게 단순화했습니다. 본 책의 점자 표기와 실제 점자 표기 간에는 차이가 있을 수 있음을 알려드립니다.
《또 하나의 국어, 점자》(하상 장애인 복지관 저) : 비시각장애인 입장에서도 점자를 이해하기 쉽도록 만들어진 책입니다.

문제

001 템플기사단의 비밀문서

신비스러운 단체인 템플기사단은 무시무시한 비밀을 간직하고 있어요. 몇백 년 동안이나 템플기사단 사람들은 두 눈을 시퍼렇게 뜨고서 비밀문서를 목숨처럼 지켜왔지요.

`한글`

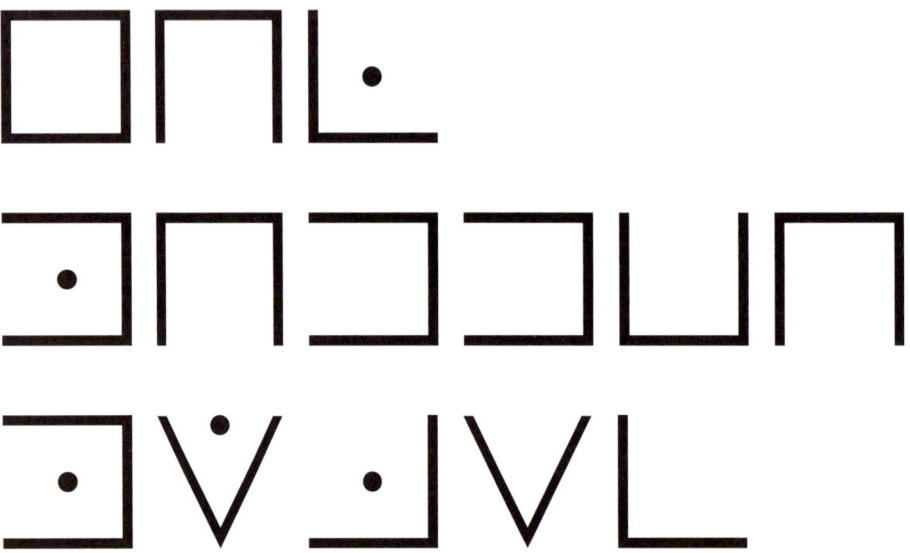

하지만 대부분의 비밀문서가 세상에 공개되고 이제 남은 건 딱 하나예요. 낡은 책 한 권에서 비밀문서의 실마리가 될 것으로 여겨지는 암호를 발견했어요. 얼른 풀어 보세요.

알파벳

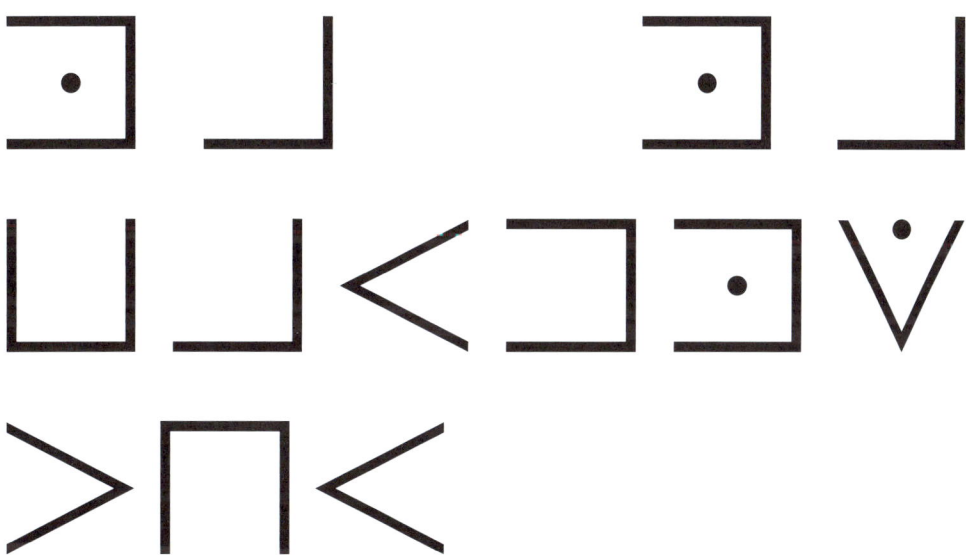

답 : 152쪽

002 스카우트 암호

보이 스카우트 대원들이 지도와 나침반만 가지고 길을 찾는 훈련을 받고 있어요. 스카우트 지도자는 대원들이 길을 잃어버리지나 않을까 걱정됐어요. 그래서 되돌아오는 데라도 도움을 주고 싶어서 바위에다 분필로 메시지를 적어 놓았죠.
바위에 뭐라고 적은 걸까요?

`한글`

003 신비한 무늬의 상자

어느 농부의 밭 한가운데에서 오랫동안 사라졌던 갖가지 문헌이 들어 있는 상자가 발견됐죠. 누가 지었는지 알 수 없었어요. 문헌 전문가들이 몇 시간 동안이나 지은이를 알아내고자 했지만 헛수고였어요.
농부의 아들이 상자 옆을 두리번거리다가 아무 생각 없이 상자 뚜껑의 신비한 무늬

`한글`

를 손가락으로 매만졌어요. 아이는 농부도 깜짝 놀랄 만큼 크게 소리쳤어요. "지은이를 알아냈어요!"

여러분도 아시겠어요?

알파벳

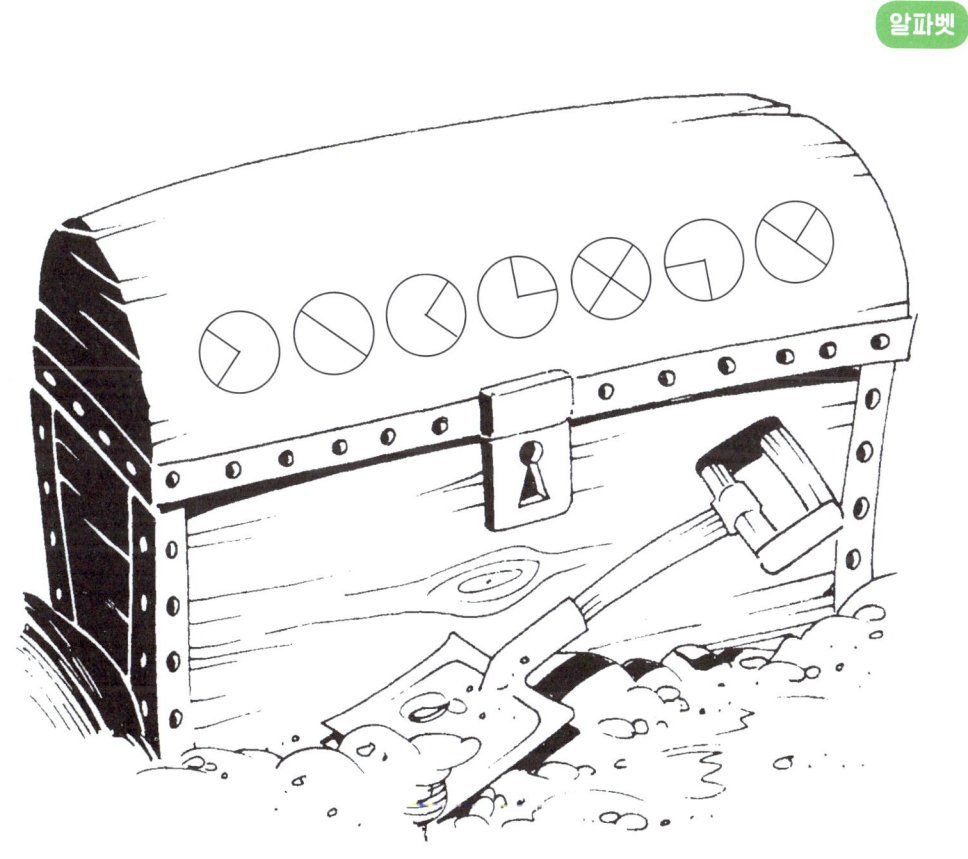

답 : 152쪽

004 알쏭달쏭한 캔

어느 토요일 아침 샘은 엄마와 함께 쇼핑하러 마트에 갔어요. 마트 한쪽에서 캔을 잔뜩 쌓아 놓고 할인 판매를 하고 있었어요. 상표는 다 떨어져 나갔고 캔 바닥에는 읽기 힘든 글자가 새겨져 있었죠.
엄마는 샘이 집어 든 캔을 자세히 보더니 캔 안에 무엇이 들어 있는지 조심스럽게

> 한글

Ŏ ʋʃ ♂

알아맞혔어요. 그러고는 "오늘 저녁은 이걸로 요리해야겠다."라고 이야기했어요. 샘은 저녁으로 무얼 먹게 될까요? 여러분도 맞혀 보세요.

알파벳

4 ㅃ ⊙ ∩ ♍

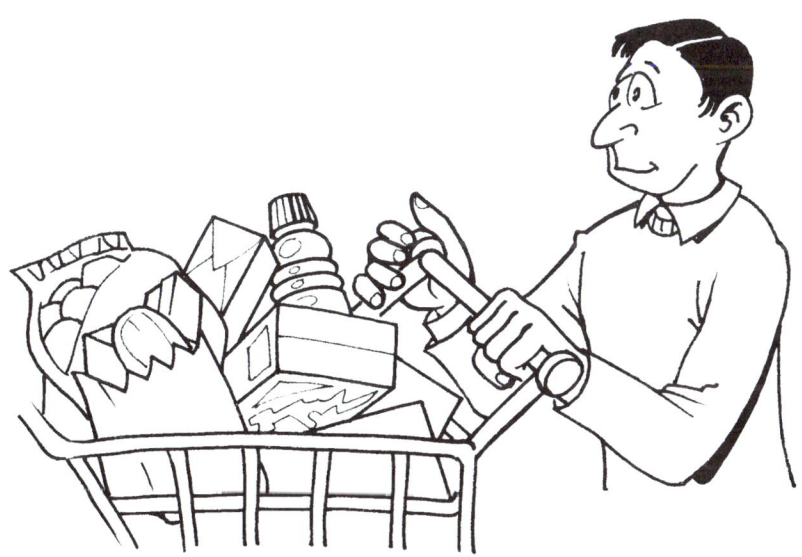

답 : 152쪽

005 선생님의 여행

2학년 B반 학생들은 역사 수업을 들으러 갔다가 역사 선생님이 학교에 안 계신 것을 알게 됐죠. 야호! 학생들은 신이 났어요. 그런데 칠판에는 이상한 메시지가 쓰여 있었어요. 학생들은 호기심이 생겨 풀이해 보려고 했어요. 몇몇 아이가 종이에 글씨를 마구 썼고 얼마 있다가 학생들은 한 사람씩 교실 밖으로 나갔어요. 대체 무슨 일일까요? 선생님이 남긴 암호를 풀면 알 수 있어요.

한글

답 : 152쪽

006 보물 상자 찾기

피터는 하이시만의 난파선 더미 옆에서 스쿠버다이빙하는 것을 좋아했어요. 어느 날, 여느 때처럼 다이빙을 즐기다가 난파선 더미 속에 묻혀 있던 보물 상자를 찾아냈어요. 상자는 텅 비어 있었지만 뚜껑 안쪽에 글자 같은 것이 쓰여 있었죠. 피터는 호기심이 생겨 보물 상자를 들고 자기 배로 돌아와 조사해 보기 시작했어요. 진실을 알아내자 피터는 곧바로 물속으로 뛰어들었어요. 피터는 무엇을 발견한 것일까요? 아래는 보물 상자에 적힌 글자예요.

`한글`

하이시마 좀복 오래배 콩돌이아
보물이 묻힣 있다가

답 : 152쪽

007 잊을 수 없는 명대사

마이클은 학교에서 셰익스피어의 연극을 공연하기로 했죠. 온 가족이 공연을 보러 갔는데 가족에게는 자기가 맡은 역할을 말해 주지 않았어요. 가족이 끈덕지게 캐묻자 마이클은 지친 나머지 자기가 할 연극 대사 한마디를 암호로 써 줬어요. 암호를 풀 수만 있다면 어떤 역할인지 대번에 알 수 있다고 말해 줬죠.
마이클이 공연할 연극의 제목과 마이클이 맡은 역할을 알아맞혀 보세요.

한글

ㅅ	ㄴ		ㄴ		
ㅈ	ㄱ	ㄴ		ㄴ	
ㄱ		ㄱ		ㅅ	ㅇ
ㅁ		ㄴ	ㅈ	ㄹ	ㄷ

답 : 152쪽

008 이제 곧 시험이야

로라 선생님이 시험 문제지가 담긴 상자에 암호로 시험일과 시험 과목을 표시하시네요. 학생들에게 예고 없이 시험을 보게 할 생각인가 봐요. 기호처럼 보이는 암호를 풀면 무슨 과목의 시험 문제지인지 알 수 있을 거예요. 그리고 언제 시험을 보는지도 알아보세요.

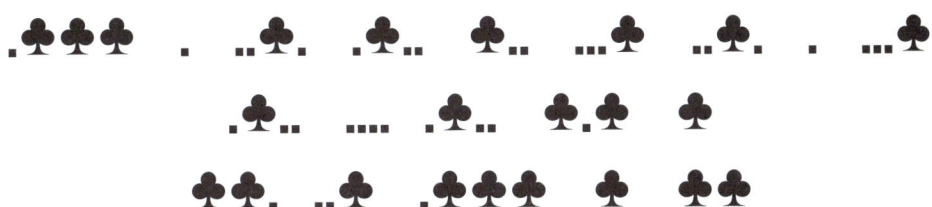

답 : 152쪽

009 편집장의 실종

신문사의 편집장 루터는 단 하루도 더 일할 수 없었어요. 그는 잠깐 동안 신문사를 벗어나기로 맘먹었죠. 떠난다는 말을 할 수 없었고, 행선지를 알려 줄 수도 없었어요. 그랬다가는 쉬러 가서도 신문사에서 걸려 온 전화에 시달릴 게 뻔해요. 하지만 그가 말없이 사라진다면 그를 찾느라고 온통 소동이 벌어질지도 몰라요.

한 가지 좋은 생각이 떠올랐어요. 암호 메시지를 남겨 놓는 거죠. 그리 어렵지는 않게요. 그저 자기가 신문사 문을 빠져나가는 동안 사람들이 암호를 푸느라 시간을 지체할 만큼이면 됐죠. 비서가 그의 책상에서 찾아낸 암호예요.

루터가 남긴 메시지를 알아보겠어요?

한글

> 스랑프 에부남 가다갔
> 에일요금 다니옵아돌

답 : 152쪽

010 보물 지도 암호

빌리는 어렵사리 다이아몬드로 뒤덮인 값진 보물 상자를 얻는 길을 알려 준다는 지도를 손에 넣었어요. 하지만 지도 내용은 다 암호로 되어 있어요. 어디로 가면 보물을 찾을 수 있는지 아시겠어요?

알파벳

답 : 152쪽

011 브루투스 너도냐?

브루투스, 그리고 그와 함께 음모를 꾸미던 사람들은 자기들이 율리우스 카이사르에게 할 만큼 했다고 생각했어요. 이들은 돈을 모아 카이사르에게 스틱스강을 건너갈 수 있는 배표를 사 줬어요. 브루투스는 카시우스에게 자기들의 살해 음모를 자세히 알리는 편지를 보냈어요.

한글

(ㅈ) 누티춫 즈틑
좐단네거
뜁터 둧니젝카

영리한 브루투스는 카이사르 암호를 썼죠.(사실 그것만 알았을지도 몰라요.) 카이사르의 비밀 요원들이 브루투스가 카시우스에게 보내는 편지를 베꼈군요. 제때에 암호를 풀 수 있도록 비밀 요원들을 도와주세요.

알파벳

(J) FN BQJUU BCJK QRV RW CQN OXADV

답 : 153쪽

012 엉망진창 매트릭스

제프의 아빠는 세금을 내지 않아 세무서의 독촉을 받다가 서둘러 다른 나라로 도망쳐야 했어요. 제프의 아빠는 떠나면서 제프가 자기를 뒤따라올 수 있도록 암호를 남겼죠. 제프는 처음에 이 암호가 지독히도 비비 꼬여 있다고 생각했어요. 몇 시간이나 머리를 끙끙대고 나서 제프는 이것이 암호가 아니라는 것을 알게 됐죠. 아주 쉽게 아빠한테 가는 길이 적혀 있는 게 아니겠어요? 하지만 여러분은 어디서부터 시작해야 하는지 알아내야만 합니다.

한글

테	아	트	르	욕
네	테	스	푸	뉴
베	르	암	크	르
이	담	프	랑	포
징	방	콕	싱	가

답 : 153쪽

013 컴퓨터 범죄

클라이브 킬로바이트는 발명가이자 컴퓨터 소프트웨어 제작자예요. 그는 자기가 애지중지하는 사업 비밀 몇 개가 자기의 경쟁자에게 퍼졌다는 것을 알고서는 당황했어요. 몇 주 동안이나 그는 새로운 일을 시작하지도 못한 채 잠자코 앉아 있기만 했어요. 그러다 어느 날, 아주 우연히 소프트웨어 신제품을 배달할 때 함께 전하는 주문 명세서 하나를 발견했어요. 주문 명세서에 적힌 숫자는 참 이상해 보였죠. 이것도 암호일까요? 1 말고 A를 넣어도 말이 통하질 않았어요. 그런데 갑자기 머리를 스치고 지나가는 생각이 있었던 거죠. 몇 분도 안 돼 그는 비밀을 빼돌린 범인을 잡아내고는 그 자리에서 쫓아냈어요. 비밀은 무엇이었을까요?

26.4/19.4.3/20.1/14.4/23.8/26.4/23.1.22/19.3/
26.10/19.4.3/19.8.12.25/20

014 사막의 딜레마

여러분은 며칠 동안이나 사막을 헤매며 물을 찾아다녔어요. 갑자기 땅에서 상자 4개를 찾아냈어요. 사막에서 아주 오래전에 살던 사람들이 묻어 놓은 상자 같아요. 암호를 풀어야 상자를 열 수 있는데, 안에 물이 들어 있을지도 몰라요.

1.
2.
3.
4.

암호를 풀지 못하면 목숨이 위험할 거예요. 상자 4개의 바깥쪽에 암호가 새겨 있어요. 어떤 상자에 마실 물이 들어 있는지 알 수 있겠어요?
얼른 서두르세요. 작열하는 태양 아래 언제 죽을지 몰라요.

알파벳

1.

2.

3.

4.
답 : 153쪽

015 카드 실마리

숀은 발렌타인 카드 한 장을 받았어요. 처음에는 누가 보냈는지 알 수 없었어요. 그림을 물끄러미 바라보다가 카드에 디자인과 어울리지 않는 기호들을 찾아냈지만 결국 아무것도 알아내지 못했어요. 숀은 한 친구에게 누가 카드를 보냈는지 아냐고 물어봤어요. 그러자 친구는 숀을 짝사랑하는 사람의 이름을 말해 주었어요. 숀은 깜짝 놀라고 말았죠. 여러분도 누구인지 알겠어요?

알파벳

답 : 153쪽

016 점박이 유물

몇 해 동안 고고학자들은 아마존 우림 깊숙한 곳에 살았던 로호하 부족의 세련된 도기를 보고서 입이 딱 벌어졌어요. 그런데 이상하게도 도기마다 무늬 속에 똑같은 모양이 새겨져 있는 거예요. 이게 무슨 뜻일까요? 부족이 섬기던 신의 이름일까요? 마술을 부리는 주문일까요? 누구도 알 수 없었죠. 어느 날 젊은 고고학 박사가 답을 알아냈어요. 여러분도 알아낼 수 있을까요?

알파벳

답 : 154쪽

017 노래 속에 숨겨진 메시지

즐겨 보는 탐정 만화 〈명탐정 코난〉의 최신 에피소드를 보려고 DVD를 집어넣고 막 자리에 앉았어요. 그런데 주제가를 듣다가 무언가 재미난 것을 발견했어요.

노래에서 정체 모를 소리가 삑삑거리며 계속 울려 나오는 거예요. 곧바로 종이에 들리는 대로 받아 적었어요.
메시지의 일부예요. 무슨 뜻일까요?

답 : 154쪽

018 이상한 전파

안테나 양은 무선통신을 굉장히 즐겨요. 쉴 때면 침실에 들어앉아 무선주파의 세계에 푹 빠져들곤 하죠. 어느 날 정말로 이상한 전파를 잡아냈어요. 누군가 장난친 것일까요? 아니면 어떤 나라의 재난일까요? 여러분 생각은 어때요?

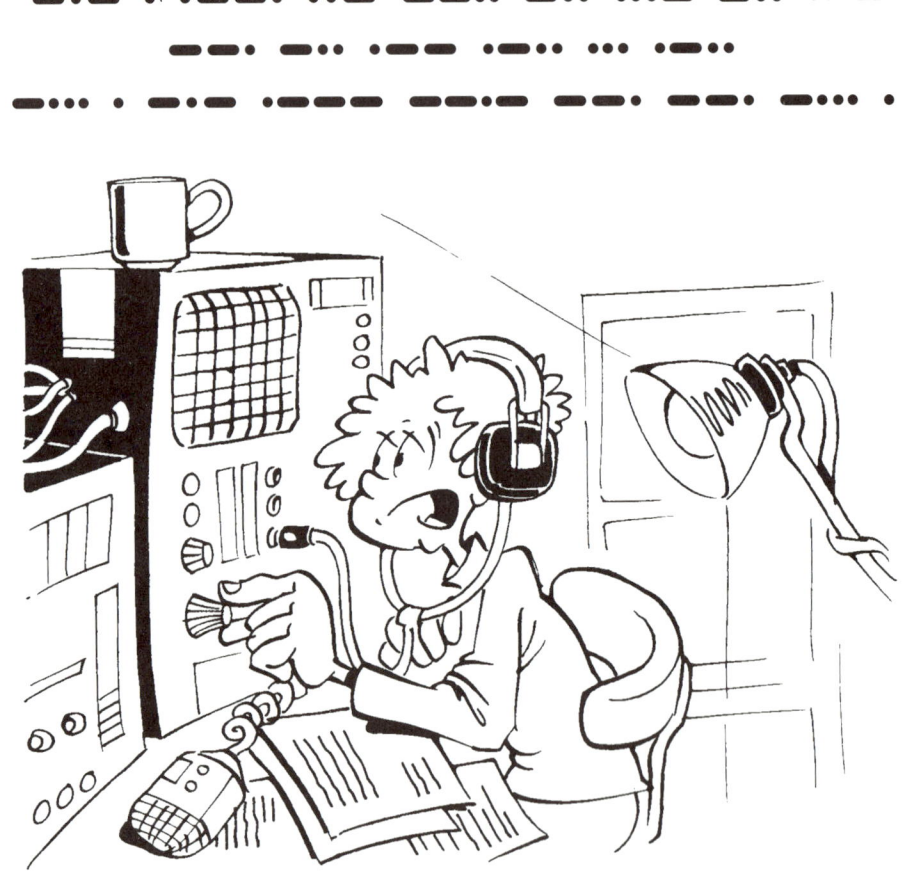

답 : 154쪽

019 스토킹

유명한 영화배우 스칼렛 요한슨이 스토킹을 당하고 있어요. 누군가 스칼렛의 편지를 죄다 읽고 전화를 엿들었어요. 그래서 스칼렛에게 보내는 메시지는 모두 암호로 적어야만 했죠.
이 메시지는 무슨 내용이죠?

한글

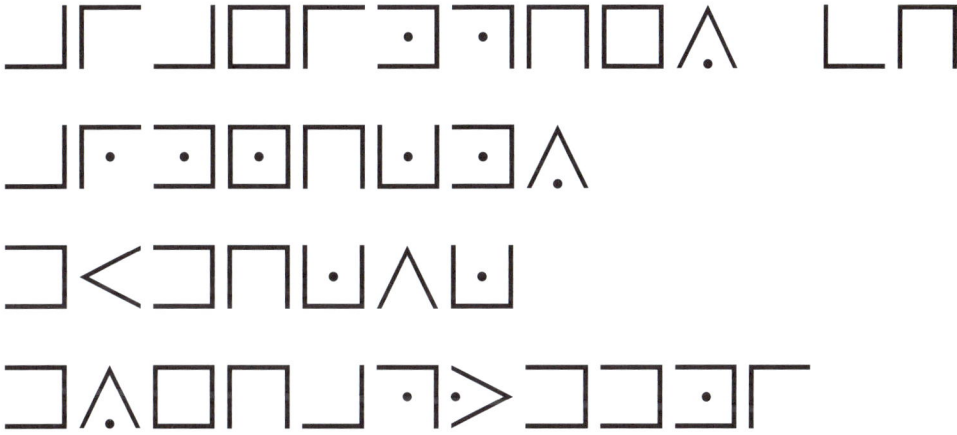

답 : 154쪽

020 아빠의 메시지

가제트 요원은 상상하기도 아찔한 임무를 수행하고 있었어요. 그때 본부에서 연락이 왔어요. 가제트 요원이 곧 아빠가 될 거라는 소식을요. 일평생 간직해 온 습관대로 모든 일에 조심하는 가제트 요원은 암호 메시지를 아내에게 전해 달라고 윗사람에게 부탁했어요. 무슨 내용이기에 암호로 적었을까요?

한글

에달다 고두 기에아게
의빠아 를키스 한전오다

답 : 154쪽

⭐⭐⭐ 021 파티는 어디서

알렉스는 자기 생일 파티에 자기처럼 똑똑한 아이들만 불러 모으고 싶어 했죠. 모든 아이들에게 초대장을 보냈지만 파티 장소는 암호로 적어 놓아서 정말 머리 좋은 친구들만 알게 했어요. 그런데 아뿔싸! 암호는 알렉스가 생각했던 만큼 어려운 게 아니었나 봐요. 자그마치 36명의 친구들이 자리를 함께해 자기네끼리 신나게 놀면서 알렉스를 끼워 주지도 않았던 거죠. 여러분도 알렉스의 파티장에 갈 수 있었을까요? 출발 지점만 알면 아주 쉬워요. 출발 지점에서부터 나선형으로 뱅글뱅글 돌아가면 되니까요.

> 한글

ㅁ	ㅕ	ㄴ	ㄴ	ㅐ	ㅅ	ㅐ	ㅇ	ㅇ
ㅏ	ㄹ	ㄱ	ㅓ	ㅇ	ㅑ	ㅇ	ㅜ	ㅣ
ㄷ	ㅡ	ㄹ	ㄱ	ㅗ	ㅂ	ㅅ	ㄹ	ㄹ
ㅏ	ㅇ	ㅣ	ㅗ	ㅏ	ㅈ	ㅣ	ㅣ	ㅍ
ㅎ	ㅅ	ㅇ	ㅇ	ㅓ	ㅜ	ㄱ	ㅈ	ㅏ
ㄱ	ㅅ	ㅗ	ㅣ	ㅈ	ㅏ	ㄱ	ㅣ	ㅌ
ㅗ	ㅣ	ㄹ	ㅗ	ㄱ	ㅏ	ㅊ	ㅂ	ㅣ
ㄷ	ㅇ	ㅜ	ㅅ	ㄹ	ㅗ	ㅇ	ㅔ	ㅇ
ㄷ	ㄱ	ㅗ	ㄷ	ㄷ	ㅏ	ㄱ	ㅔ	ㄴ

답 : 154쪽

★☆☆
022 야무지게 잠근 상자

한 회사가 일급비밀 파일을 잔뜩 가지고 있었어요. 파일은 상자에 담아 이름을 낱낱이 붙이고 자물쇠를 단단히 채웠죠. 혹시나 도둑맞지는 않을까, 상자마다 이름을 각 주제에 맞게 암호로 표시해 놓았죠.

`한글`

암호를 보면, 상자 속에 무엇이 들어 있는지 알 수 있을 거예요.
암호를 풀어 상자 내용물을 맞혀 보세요.

알파벳

답 : 154쪽

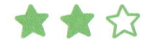

023 비상금 찾기

포터 씨는 부인 몰래 집 안 곳곳에 비상금을 숨겨 뒀어요. 비상금을 부인이 절대 찾을 수 없는 곳에 꽁꽁 숨겨 두는 것까지는 좋았는데, 문제는 포터 씨가 비상금을 숨긴 장소를 곧잘 잊어 먹는 거였어요. 못 찾는 돈이 너무 많아지자 포터 씨는 기막힌 생각을 해냈어요. 수첩에 부인이 알 수 없는 암호로 비상금 숨긴 장소를 표시해 두는 거예요. 포터 씨 수첩에 적힌 암호 중 일부예요.
포터 씨가 비상금을 숨긴 장소를 맞혀 보세요.

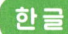

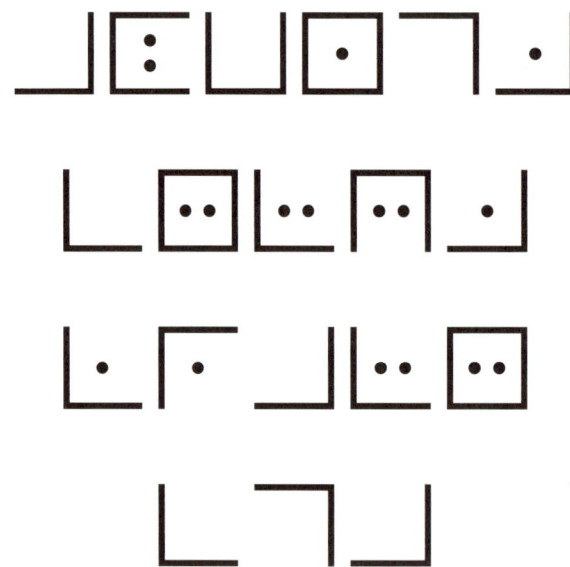

답 : 154쪽

024 유언

스크루지는 꿈에서 과거, 현재, 미래의 유령을 보고 착하게 살기로 마음을 고쳐먹었어요. 그래도 죽을 때가 되어 친척들이 자기 돈에 손을 못 대게 하고 싶은 마음은 어쩌지 못했죠. 스크루지는 돈을 꽁꽁 감추고는 쪽지를 남겼어요. 스크루지는 돈을 어디에 숨겼을까요?

한글

!! . !... .!.! !.! !.!!
!... . ..!. !!! ... !.! ..!. . !! ...
!.!! !!.!
!! ... !... !.! ! !!. !!. !... .

답 : 154쪽

025 납치된 우주 비행사

나사(NASA)의 뛰어난 우주 비행사 마이클 소령이 외국 스파이 요원에게 납치됐어요. 며칠 뒤에 FBI는 단서 하나를 손에 넣었어요. 납치 현장에서 쏜살같이 달아나던 승용차에서 떨어진 종이 조각을 어떤 소년이 주워 온 거죠. 숫자 바꿔치기 암호로 보이는 이상한 메시지였어요. FBI는 갖가지 바꿔치기 암호를 써서 풀어 보려 했지만 알아낼 수 없었죠. 틀림없이 뭔가 비열한 속임수가 있어요. FBI도 두 손 든 암호를 풀어 볼래요?

힌트를 좀 줄게요. 자음 14자와 'ㅐ'와 'ㅒ'를 포함한 모음 12자를 순서대로 배열하고 반을 나누세요. 그리고 한쪽에는 홀수를, 한쪽에는 짝수를 대입해 보세요.

2.19.20/20.11/20.21/22.3

16.21/18.21.20/26.21/10.21/20.11

26.3/24.19.24/10.15.12

답 : 155쪽

026 골짜기를 건너라

여러분은 지긋지긋한 바위 땅을 걸어서 여행 중이에요. 그러다 갑자기 엄청나게 넓은 골짜기를 만난 거죠. 어찌나 깊은지 저 아래 바닥도 안 보여요. 여행을 계속하려면 골짜기를 꼭 건너야만 해요. 마침 골짜기 양쪽을 잇는 다리 세 개가 있어요. 어떤 다리로 건너가야 할까 골라 보세요.

하지만 조심해야 해요. 틀린 다리를 골랐다간 골짜기 아래로 곧장 떨어질 테니까요. 다리마다 암호로 된 표지판이 있고, 암호를 풀면 여러분이 목숨을 맡길 다리가 어떤 것인지 실마리를 알려 줄 거예요.

> 한글

1. ▯<ᗉᒋ ▯<ᗷ·ᒪᒪ

2. ᒪ·∨ᒣ<ᒐ∨ᒐᒐᒋ ▯<·

3. ·ᒐᒋ·ᐁᒣ ·ᐁᒣᒪᒐᒪ ·ᒐ∨ᒋ·ᐁ∨

답: 155쪽

027 뗏목 발견

십대 아이들 한 무리가 야영지에서 자기네끼리 뗏목을 하나 만들었어요. 그러고는 가까이에 있는 커다란 호수에 신나게 뗏목을 띄웠어요. 신났던 기분도 잠시, 물 위에서 떠다닌 지 몇 시간 만에 야영지로부터 너무 멀리 떠내려왔다는 것을 깨달았어요. 되돌아갈 방법도 모르는데 어쩌죠.

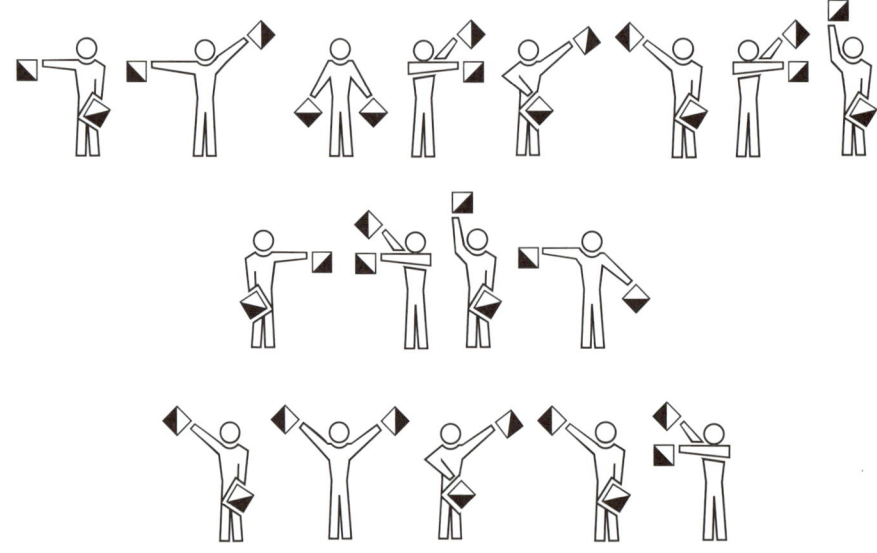

이때 한 소년이 갑자기 호숫가에서 뭔가 움직이는 것을 알아차렸고, 자기들이 발견 됐음을 알았어요. 호숫가의 움직임은 수기 신호처럼 보였고, 야영지로 돌아갈 길도 곧바로 알게 됐죠.
무슨 메시지를 받았던 것일까요?

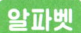

답 : 155쪽

028 초코칩 쿠키 수수께끼

로라는 금요일이면 학교를 마치고 할머니네 집에 갑니다. 금요일마다 할머니는 과자와 빵을 구우세요. 하루는 할머니네 집 현관문이 그냥 열려 있고, 식탁에 초코칩 쿠키가 가득한 게 아니겠어요.

한글

한동안 로라는 멍했죠. 그러다 쿠키에 초코칩을 박아 넣은 방식이 뭔가 수상하다는 것을 알게 됐어요. 로라는 할머니가 장난을 치고 있구나 하고 깨달았죠. 할머니가 로라에게 남긴 재미난 메시지를 여러분도 보실래요?

알파벳

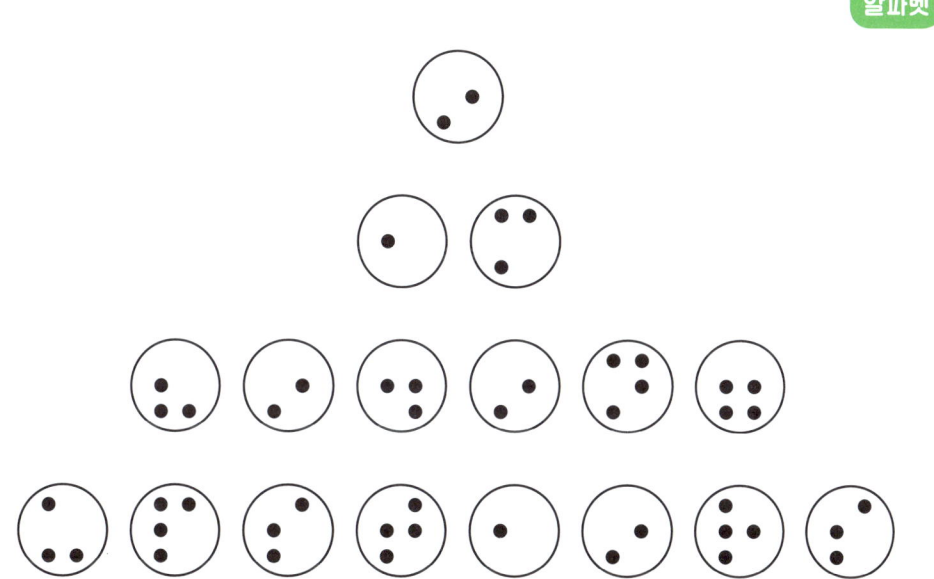

답 : 155쪽

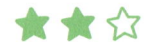

029 배를 집어삼키는 바다

오늘은 해안경비대원 톰이 마지막으로 일하는 날이에요. 톰은 마흔 해 동안이나 폭풍우 몰아치는 영국 해안을 지켜봐 왔어요. 이제 퇴직해서 쌍안경도 걸어 두고 느긋한 노후를 즐길 생각이에요. 그런데, 세상에서 가장 끔찍한 이 바다는 잊지 못할 작별 인사를 하지 않고서는 톰을 놔주지 않을 작정이었나 봐요. 톰이 막 송별회에 가려고 하는데 이런 메시지가 무선으로 들어오는 게 아니겠어요. 톰이 마지막으로 해야 할 일이었어요.

> **알파벳**

답 : 155쪽

030 긴급 무선 메시지

루터 선장은 이른 아침 폭풍우 몰아치는 바다를 자기 배로 항해할 계획이었어요. 출발하기 전 루터 선장은 긴급 무선 메시지를 받았어요. 하지만 메시지는 어딘가 좀 이상했어요. 메시지를 받았을 때 무선 신호에 방해가 있었다고 생각했지만, 곧 글자가 풀기 쉬운 숫자 암호 형식으로 이루어졌다는 사실을 알았죠. 폭풍우 때문에 사람 말소리를 알아듣기 어려웠을 뿐이었어요. 숫자가 나타내는 메시지는 무엇일까요?

알파벳

**122 12 121 21 11 21 221
11 2121 1
2111 1 121 221
1211 222 222 22
11 21 221**

답 : 155쪽

031 해커들의 습격

어느 눅눅하고 음산한 밤, 도둑들이 뉴욕현대미술관에 침입했어요. 빈센트 반 고흐의 그림 〈별이 빛나는 밤〉을 훔치려 한 거죠. 그림이 있어야 할 전시실에 그림이 없네요. 그들은 그림이 있는 곳을 찾기 위해 사무실 문을 부수고 들어갔다가 신기한 무늬가 있는 버튼을 발견했어요. 뭔가 중요한 메시지다 싶어 도둑들은 그 자리에서 암호를 푸느라 몇 분 동안 궁리했죠.

`한글`

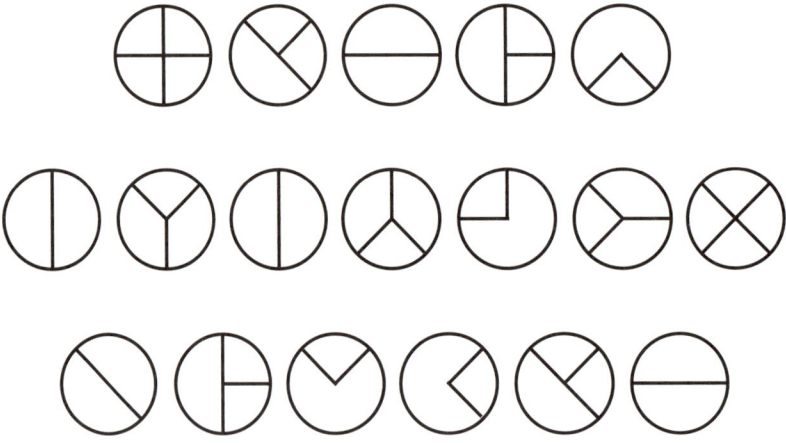

그런데 덜렁이 막내 도둑이 무심결에 버튼을 눌러 버렸어요. 그다음에 어떤 일이 일어났냐고요? 정확히 3분 후 도둑들은 모두 체포되었어요. 대체 버튼에 쓰여 있던 내용은 무엇이었을까요?

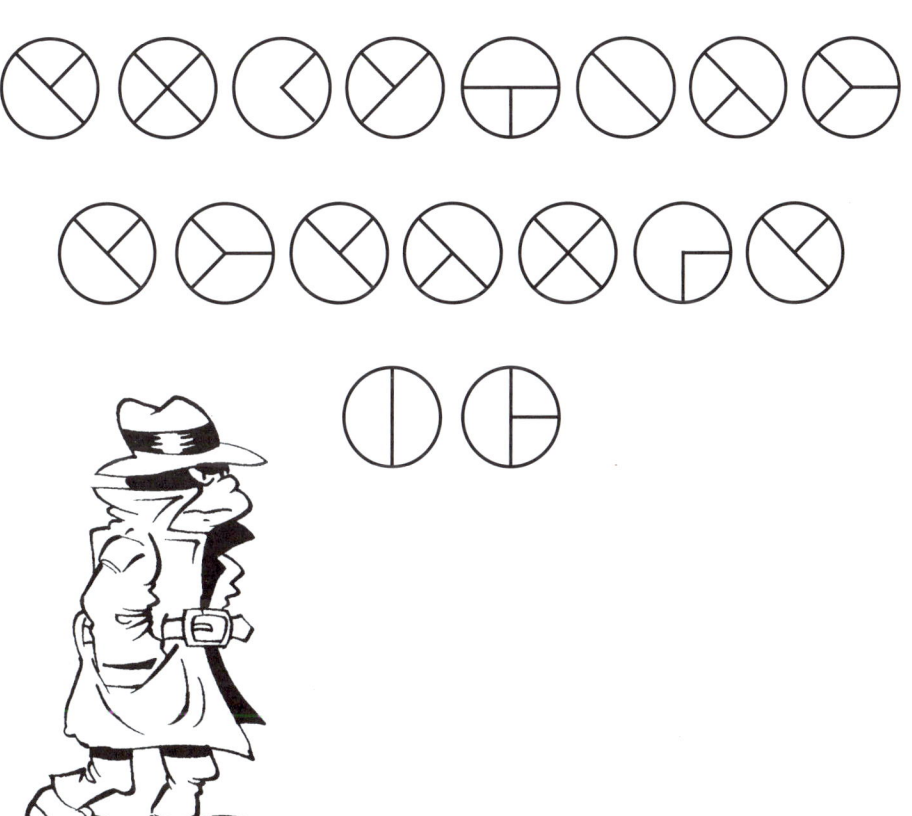

답 : 155쪽

032 셰익스피어의 으스스한 이야기

V. 스마트 교수는 셰익스피어의 연극이 실은 셰익스피어와 똑같은 거리에 살았던 목수 앨버트 그런지가 모두 쓴 것이라고 주장했어요. 하지만 증거는 제시할 수 없었죠. 그러다 마침내 스마트 교수는 셰익스피어의 무덤에 들어가 실마리를 찾을 수 있도록 허락받았습니다.

`한글`

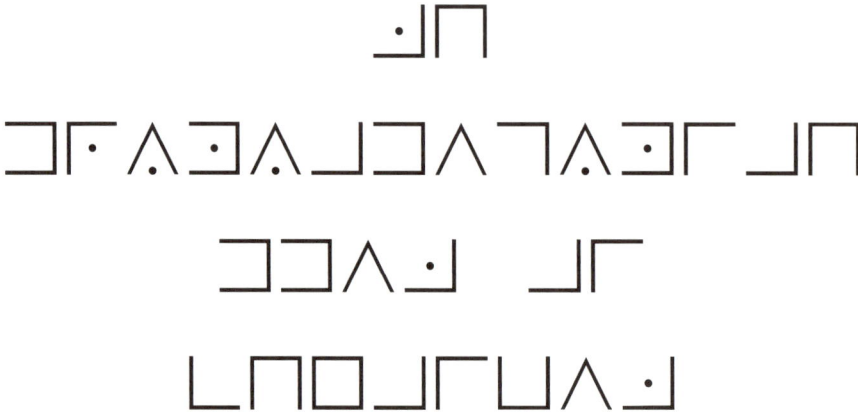

먼지 덩이와 뼛조각을 뒤지던 스마트 교수는 암호처럼 보이는 양피지 사본 하나를 찾았어요. 메시지를 풀어 본 스마트 교수는 그만 얼굴을 붉히고 말았어요!

알파벳

◻ ⅄⌐⌒⌵⌐
⌵⸳⌒⌐⌵⌐⌒⌐
◰⊐⌒⌒⌐⌒⊳ ⌵⌐ ⊳⌒⟨

답 : 156쪽

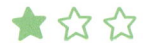

033 쇼핑 목록

로지는 우연히 어머니의 쇼핑 목록을 찾았어요. 1번 물건은 암호로 적혀 있는 게 아니겠어요. 요번 시험에 점수를 잘 받았다고 어머니가 선물을 사 주신 걸까? 로지는 궁금해졌죠. 하지만 암호를 풀어 보고 나서 로지의 기대가 싹 사라진 거 있죠. 왜 그랬을까요?

한글

♈ ♈ ♀ ♏

♀ ♒ ∪ ♍ ⊙ (Z ⊙

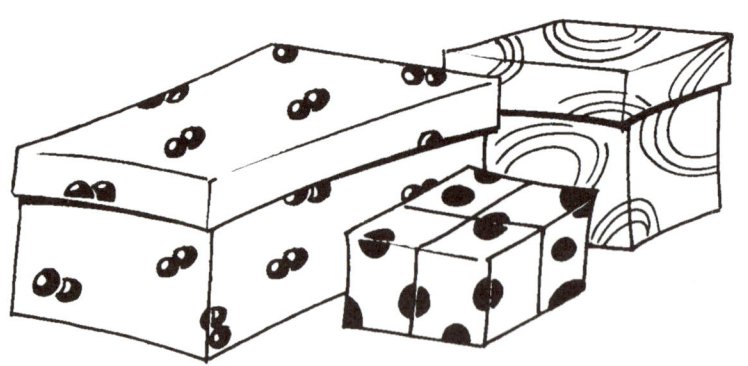

답 : 156쪽

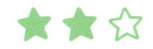
034 스트레인지 대령의 마지막 말

스트레인지 대령이 이끄는 부대가 멕시코 군대의 공격을 받았어요. 멕시코 군대는 아주 어마어마해서 수적 열세에 놓인 스트레인지 대령의 부대는 저항도 못하고 포위당했어요. 어두워진 틈을 타, 스트레인지 대령은 도움을 구하는 암호 쪽지를 손에 쥔 전령을 몰래 내보냈죠. 하지만 시간이 없어요. 암호를 풀지 못하면 스트레인지 대령과 부대원들은 목숨을 잃어요. 서둘러요!

한글

| ㅍ | ㅇ | ㄷ | ㅇ | ㅆ | ㄷ |

| ㄷ | ㅇ | ㅈ | ㅇ |

| ㅈ | ㅇ | ㄴㄱ | ㄴ | ㅇ | ㄹ |

| ㅂ | ㄴ | ㄷ | ㄹ | ㄹ |

답 : 156쪽

035 모양 문제

★☆☆

케이티는 낯선 이로부터 쪽지를 받았어요. 그런데 쪽지는 암호로 써진 것 같아요. 내용은 물론 보낸 사람이 누군지도 모르겠어요. 대체 누굴까요? 케이티는 릭이 보낸 거라면 얼마나 좋을까 생각했죠. 평소 케이티는 키가 크고 얼굴도 잘생긴 릭을 맘에 두고 있었거든요. 케이티는 밤을 꼬박 새며 암호를 풀어 봤지만 알아낼 수가 없었어요. 다 포기하고 이를 닦고 있는데, 갑자기 쪽지 내용이 똑똑히 보였어요. 케이티는 이런 어리석기는, 하고 생각하면서도 그만 깔깔대고 웃고 말았어요. 무슨 말이 쓰였던 것일까요?

> **한글**

(쪽지의 내용이 거꾸로(상하 반전) 쓰여 있음)

안녕 케이티!

이 쪽지가 쓰였있는데 상단에서 몇 줄 읽었지?

신기하지 바보야! 몇 시간이나 풀어 봤을 거야!

실망스럽지 아빠서지?

지금 쪽지를 쓰고 있는 사람은 이 세상에서 날 가장 좋아하는 사람, 케이티예요.

상상했고 나 미안하다 잉 잘 자!

답 : 156쪽

036 타락한 선거 운동

무지개 고등학교에서는 곧 학생 회장 선거를 치르기로 되어 있었고 후보들이 넘쳐 났어요. 어느 날, 한 후보 측 선거 운동 홍보물이 감쪽같이 사라졌어요. 어디로 사라졌는지 누구도 알 수 없었는데, 쪽지 하나가 학교 안에서 발견됐죠. 쪽지 내용이 밝혀지고 관련 학생들은 혼쭐이 났어요. 쪽지에는 무슨 내용이 있었던 걸까요?

한글

에트매게
리줄네아 은보홍물
과실학 두 째번 줄 에험대실
쪽에오서른 째셋 칸 에랍서 겼어숨.
사이로으부터몬

답 : 156쪽

037 환영 인사

조디는 몇 달 동안이나 오빠네 친구와 어울리고 싶었지만 그들은 조디를 너무 어리다고 상대도 안 해 줬어요. 마침내 조디는 암호 쪽지 하나를 받았어요. 누구한테서 왔는지 정말로 알고 싶었죠. 무슨 말이 적혀 있을까요? 좋은 소식일까요, 나쁜 소식일까요? 조디를 도와주세요.

한글

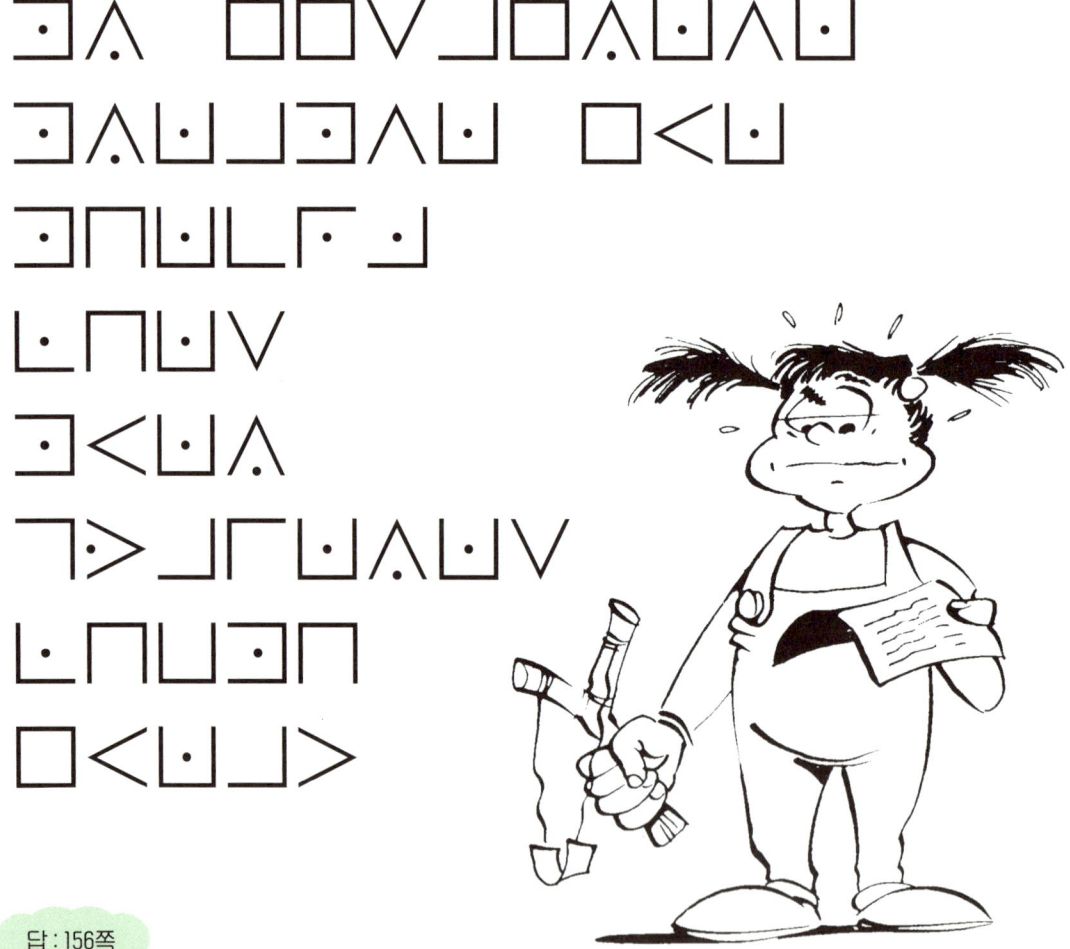

답 : 156쪽

038 도티 데이브 찾기

《데일리》신문사는 도티 데이브 찾기 대회를 열었어요. 《데일리》신문 한 부를 들고 가는 도티 데이브라는 사람을 찾아내어 "당신이 《데일리》신문사 도티 데이브 씨 맞죠?" 하고 물어서 도티 데이브를 찾아내면 상금 2억 원을 거머쥐는 거죠. 그런데 어떻게 그 사람을 알아보느냐고요? 아, 바로 그게 문제였어요. 신문사는 필요한 정보를 모두 다 알려 줬다고 했지만, 몇 주일 동안 도티 데이브를 찾은 사람이 한 명도 없었어요.

그러던 어느 날, 엄마랑 함께 기차에 앉아 있던 꼬마 조지의 머리에 번득 지나가는 게 있었어요. 조지는 벌떡 일어서더니 맞은편에 앉아 있던 한 남자에게 가서 다짜고짜 물었죠. "《데일리》신문사 도티 데이브 씨 맞죠?" 아들의 버릇없는 행동에 깜짝 놀란 엄마는 아들이 마침내 상금을 차지하게 됐다는 것을 알고는 더욱더 입이 딱 벌어지고 말았죠. 조지는 어떻게 상금을 챙길 수 있었을까요? 그림 속에 답이 있어요.

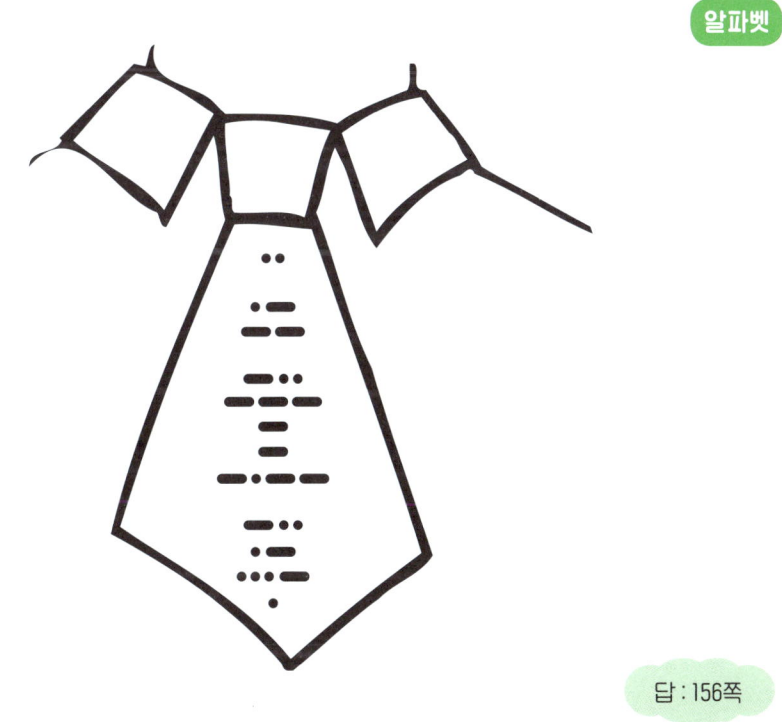

답 : 156쪽

★★☆
039 맥주 상자 실마리

경찰이 '시궁창' 술집을 덮쳤어요. 별의별 악당들이 몰려드는 소굴로 유명했죠. 놀랍게도 비밀 정보는 가짜였던 것 같고 정보원 또한 감쪽같이 사라졌어요. 그곳은 텅텅 비어 있었으니까요. 경찰은 증거가 될 만한 것을 찾았지만 맥주 상자 말고는 아무것도 나오지 않았죠. 맥주 상자는 별로 중요해 보이진 않았어요. 상자를 들여다보니 어떤 맥주병 마개는 일정한 모양으로 구멍이 뚫려 있었죠. 무슨 뜻이었을까요?

한글

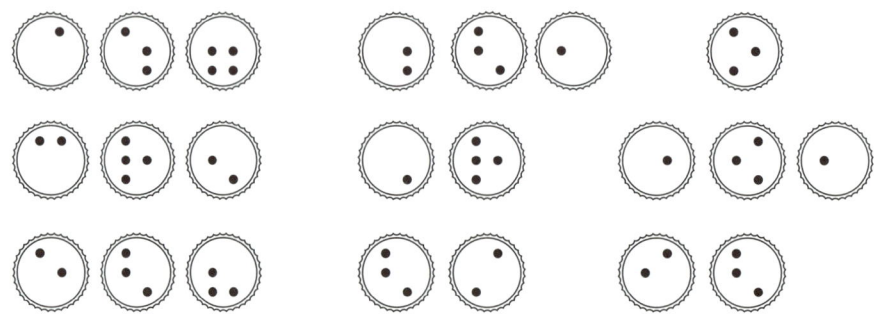

답 : 156쪽

040 수수께끼 설명서

샐리는 폼 나는 책상을 하나 만들려고 DIY 제품을 하나 샀죠. 설명서대로 따라 해 보려고 했지만, 설명서가 도무지 알아들을 수 없는 알쏭달쏭한 말로 적혀 있는 게 아니겠어요? 하지만 샐리는 설명서 아래쪽의 기호를 보고 나서 책상 만드는 법을 알 수 있었죠. 뭐라고 설명하는지 여러분도 아시겠어요?

알파벳

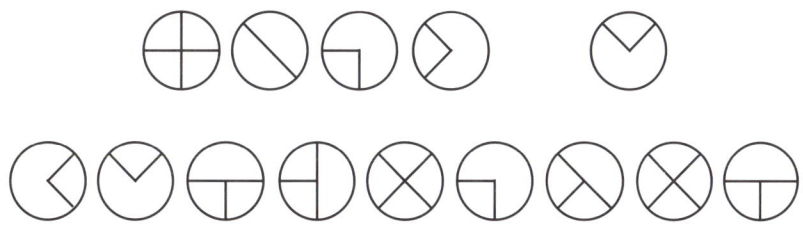

답 : 156쪽

★☆☆
041 선생님도 쩔쩔

오늘은 교실 대청소가 있는 날이에요.
종례 시간에 베키가 클레어한테 쪽지를 건네다 캐서린 선생님께 들켰어요.
"지금 뭐 하고 있는 거야?" 캐서린 선생님이 싸늘한 목소리로 물었죠.
"그냥 쪽지예요. 선생님." 베키가 기어드는 목소리로 답했어요.
"나도 안다. 그런데 이건 어리석기 짝이 없는 암호문 같구나. 너희 둘 대체 무슨 꿍꿍이가 있는 거지?"
"꿍꿍이라뇨? 그냥 끝나고 집에 같이 가자는 이야기였어요."
캐서린 선생님은 쪽지 내용을 읽지 못해서 베키를 혼내야 할지 말아야 할지 모르겠어요. 베키 말이 사실일까요?

한글

자	리	우	색	질
가	햄	고	이	딱
러	버	말	야	는
으	거	지	청	소
먹	나	하	소	청

답 : 157쪽

042 벽돌의 비밀

건축 업자 빌은 어마어마한 양의 현금과 중요 문서를 보관할 수 있도록 안전이 최우선인 새 건물을 지어 달라는 부탁을 받았어요.

빌이 건물의 설계도를 맘대로 볼 수 있는 사람이기 때문에 테드는 빌에게 뇌물을 주어서 건물의 자세한 내용을 알아내고 싶어 했죠. 빌은 의심을 받을까 싶어서 테드하고는 만나지 않으려 해요. 그 대신 테드에게는 새로 짓기 시작한 이상한 모양의 벽을 한밤중에 잘 살펴보면 정보를 얻을 수 있을 거라고 말했어요. 테드는 당황스러웠지만 순순히 빌의 말을 따랐고, 빌이 하려고 했던 말을 깨달았을 때에는 겁을 집어먹게 됐어요. 빌이 들려준 말은 무엇일까요?

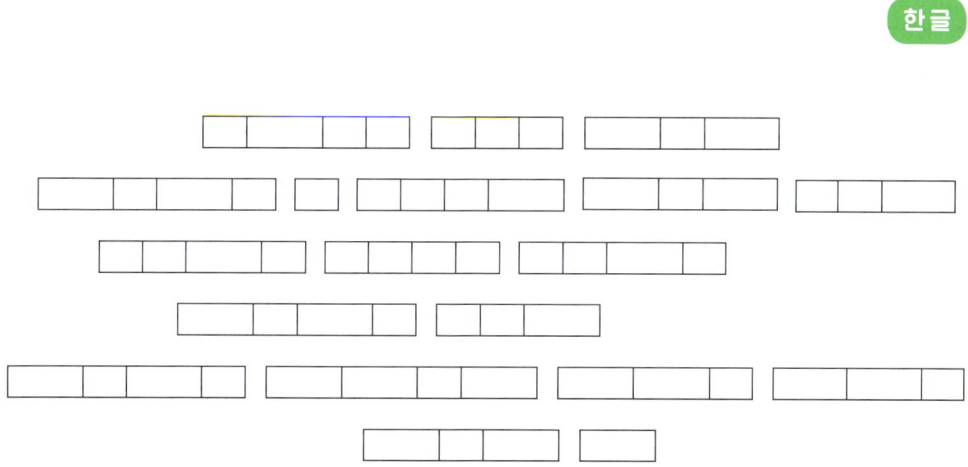

답 : 157쪽

★★☆
043 촛불 소동

로라 여사는 모든 사람에게 진짜 자기 나이를 속이고 다니죠. 하지만 생일이 다가오면서 로라 여사의 친구들은 이번에야말로 그녀의 나이를 꼭 알아낼 거라고 벼르고 있었어요. 어마어마한 파티가 열릴 것이고, 촛불 숫자가 꼭 들어맞아야만 해요. 마침내 로라 여사의 출생증명서를 손에 넣게 됐죠. 에구머니나! 글쎄 출생연도가 암호로 표시되어 있지 뭐예요. 로라 여사는 대체 몇 년도에 태어난 걸까요?

답 : 157쪽

044 우주 비행사는 어디에

우주 탐사 작업 도중에, 우주 비행사 하나가 달 위를 걷다가 수수께끼처럼 실종됐어요. 시간이 지났는데도 되돌아오지 않자 동료들은 다들 걱정이 되어 수색하러 달 표면으로 내려왔어요. 달 표면에 그의 흔적은 없고 흙먼지 위에 암호 메시지처럼 보이는 것이 있었죠. 실종된 우주 비행사에게 무슨 일이 있었던 것일까요?

B2.D3/B3.D3/B1.C5.A2.
A5.D6/A4.D5/B2.D6/C2.D1/B2.C5.D6.
A2.C3.A6/B4.D6/A3.D1.D6.A5

답 : 157쪽

★★☆
045 바퀴벌레 수수께끼

짐의 부모님은 짐을 LA에서 영국에 있는 성으로 데려갔죠. 끔찍했어요! PC방도, 만화책도, 햄버거도 없었으니까요. 짐은 이제 죽나 싶었다니까요. 그러다 짐은 이상한 것을 찾았어요. 성에는 별나게 생긴 벌레들이 많았어요. 처음에 짐은 영국에 사는 이상한 벌레라고 생각했는데, 자세히 보니까 보통 바퀴벌레나 다름없었는데 누군가가 등껍데기에 세심하게 부호를 새겼네요. 뭐라고 쓴 것일까요?

답 : 157쪽

046 외계인과 마주치다

크리스는 우주 탐사 작업을 하던 중에 화성에 내렸죠. 세 발 달린 녹색 외계인들이 크리스를 쫙 둘러싼 게 아니겠어요. 외계인들은 크리스와 말을 나누고 싶어 했지만 크리스가 자기네 말을 못한다는 것을 알고서는 바닥에 이상한 모양을 그렸죠. 외계인은 무슨 말을 하고 싶었던 것일까요?

알파벳

답 : 157쪽

047 날카로운 눈의 형사

샤프 경위가 살인 사건 현장으로 출동했어요. 희생자는 백만장자 바람둥이 피어스였어요. 피어스는 심장이 칼로 찔린 채 서재 바닥에 큰대자로 누워 있었죠. 소지품을 살펴보던 샤프 경위는 주소록을 집었어요. 처음에는 대수롭지 않았지만, 자세히 보니까 어떤 숫자는 심상치 않았어요. 샤프 경위가 본 숫자예요. 어떤 뜻일까요?

한글

8-15-2-26-1-15-
2-15-4-23-4-
9-21-1-8-24-1-19-
7-24-13-8-17-
14-15-2-23-2-1-17-7-
1-15-12-3-15

답 : 157쪽

048 새 소설

베스트셀러 소설가 제프리에게 작은 문제가 생겼어요. 컴퓨터가 고장 났는지 쓸모없는 메시지만 만들어 내는 것처럼 보여요. 내일이면 출판사에 새 원고를 보내야 하는데 어쩌면 좋을까요? 메시지를 한번 보세요. 컴퓨터는 제프리가 생각한 것만큼 엉망이 아닌 것 같은데요.

한글

ㅓㄱㅘㅏㅇㄹㄴㅡㄹㅜㅎㄱㅏ
ㅜㄴㄱㅣㅅㅐㅡㄴㄱㅣㄴ
ㅓㄴㅑㄹㄹㅓㄱㄱㄹㅣㄴㅓㅜㅎㄱㅏ
ㅣㄹㄹㅓㅃㅐㅅㄱㅡㄱㅣㅅㅗㅅ
ㅣㅅㅓㅎㅐㄴㅓㄲㅍㅗㅇ
ㅓㄱㅘㅏㅇㅅㅏㅁㅣㅇㅁㅜㅅ
ㄱㅓ

049 콧대 높은 스파이

아름답고 똑똑한 수전은 스파이 부대 M16에서도 가장 뛰어난 스파이예요. 동료 심슨 요원이 수전에게 푹 빠지고 말았어요. 수전은 심슨을 결혼 상대로는 생각하지 않았지만, 암호 메시지를 보냈어요. 만일 심슨이 암호를 풀면 데이트 상대가 되는 거고, 못 풀면 데이트는커녕 수전이 한심하게 생각할 거예요.

> 한글

어	없	트	이	수	을	질
가	기	데	없	읽	수	빠
회	는	다	를	있	에	은
게	면	지	어	랑	스	좋
네	쪽	따	사	파	씨	똑
이	라	만	이	솜	똑	럼
서	고	하	고	하	처	나

답 : 157쪽

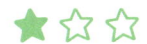

050 깃발 대화

팀과 클레어는 둘도 없는 친구 사이죠. 둘은 복잡한 도로 맞은편에 살아요. 전화비가 워낙 많이 나오는 바람에 전화를 못 쓰게 됐어요. 차가 많이 다녀 길을 건너기도 만만치 않아요. 그래서 서로 수기 신호를 보내기로 했죠. 깃발이 없었다면, 메시지를 전하기가 너무 힘들었을 거예요.

어느 날 오후, 팀은 클레어가 미친 듯이 수기 신호를 보내는 것을 보고 창문으로 달려가 클레어의 메시지를 알아들으려 했죠. 그렇게 중요한 메시지였을까요?

알파벳

답 : 158쪽

051 속여 먹는 문

데이브는 어쩌다 보니 한 호텔의 칠흑같이 어두운 창고 안에 갇히는 신세가 되었어요. 호텔 안에는 전깃불이 전부 나갔고요. 데이브는 창고 문까지 다가가긴 했지만, 나가는 암호를 까먹은 거예요.

한글

이ㄱㄱㄱㄱㅇ
ㅗㄴㅅㅅㄴ

그 호텔은 살림이 빠듯해 가끔씩 전기가 나가는 바람에 아예 문 가까이에 암호를 새겨 놓았죠. 열쇠판에 눌러야 할 암호는 무엇일까요?

알파벳

O␣⌐N
/⌐∧⌐

답 : 158쪽

052 외계인의 메시지

천문학자들도 깜짝 놀랄 만한 일이 일어났어요. 마침내 외계인이 지구와 접촉을 시도했던 거죠. 외계인의 첫 메시지는 알아들을 수 없었어요. 메시지라기보다는 주사위 게임처럼 보였으니까요. 천문학자들은 몇 주일 동안이나 고생고생하다가 드디어 메시지 해석에 성공했어요. 하지만 메시지를 해석한 천문학자들은 기절할 뻔했어요. 메시지는 정말 놀라운 내용을 담고 있었거든요.

한글

답 : 158쪽

053 과일 케이크 미치광이

쉰 해 동안이나 에이미는 언니 조의 과일 케이크 비밀 조리법을 알아내려고 애썼죠. 조의 과일 케이크는 누구든 한번 맛보면 영원히 잊지 못할 만큼 맛있었거든요. 에이미는 과일 케이크 조리법을 알아내는 데에 집착했고, 조리법을 알아내려고 안 써 본 방법이 없었어요. 마침내 언니 조가 세상을 떠났어요. 장례식을 마치자마자 에이미는 기뻐 날뛰며 언니의 물건을 샅샅이 뒤져 비밀 조리법을 찾으려 했어요. 솜씨 좋게 암호로 만든 언니의 쪽지를 찾아냈을 때 에이미는 기뻐 날뛰었죠. 그렇지만 기쁨도 잠시, 막상 뜻을 알고 나서 에이미는 가슴이 미어졌어요.

쪽지에는 뭐라고 쓰여 있었을까요?

한글

너	는	내	과	일	케	이
의	소	식	을	전	해	줄
크	조	리	법	을	손	에
게	조	리	법	은	관	속
넣	었	다	고	생	각	하
에	넣	어	화	장	했	다
겠	지	글	쎄	다	최	악

답 : 158쪽

054 야단법석 주차장

데이비드 경은 자기의 근사한 저택에서 칵테일파티를 열었죠. 데이비드 경의 사업 성공을 축하하는 파티였어요. 수백 명의 사람들이 몰려들었어요. 데이비드 경은 주차를 쉽게 하고자 일꾼들에게 자동차의 종류와 크기에 따라 차를 세워 두라고 시켰어요.

그런데 똑같은 차가 다섯 대나 들어왔어요. 일꾼들은 차와 차 주인을 쉽게 구별할 수 있도록 차에 자기들만 알아볼 수 있는 등록 번호를 붙여 뒀어요.

앗! 똑같은 차가 또 한 대 들어왔네요. 이 차는 등록 번호를 어떻게 붙여야 할까요?

알파벳

	차 주인 이름	등록 번호
1	Edward	5.4.23.1.18.4
2	Steven	19.20.5.22.5.14
3	Andrew	1.14.4.18.5.23
4	Samuel	19.1.13.21.5.12
5	Thomas	20.8.15.13.1.19
6	Angela	?

답 : 158쪽

055 자연의 신비

팀은 헌책방에서 자연 도감을 샀어요. 표지를 열어 옛 주인의 이름을 보려고 했는데 이름 대신 나무 그림이 나타나는 게 아니겠어요.
하루는 도감을 학교에 들고 갔어요. 그런데 선생님께서 옛 주인의 이름을 아신다는 거예요. 이름이 무엇일까요?

알파벳

답 : 158쪽

056 공모자

미술관에서 경고음이 요란하게 울렸어요. 경비 요원들이 쏜살같이 달려갔죠. 하지만 가장 값비싼 조각상이 있던 곳에 도착하자, 조각상은 감쪽같이 사라지고 암호 쪽지만 남아 있었죠.

경찰이 조사에 들어갔어요. 조각상이 있던 전시실에 들어가기 위해서는 반드시 암호를 알고 있어야 하고, 암호는 매일매일 바뀐다고 해요. 경찰은 분명 암호를 알고 있는 내부자가 도둑과 공모했을 거라고 확신하고 있어요. 단서는 도둑이 남기고 간 쪽지뿐이에요. 과연 공모자는 누구일까요?

한글

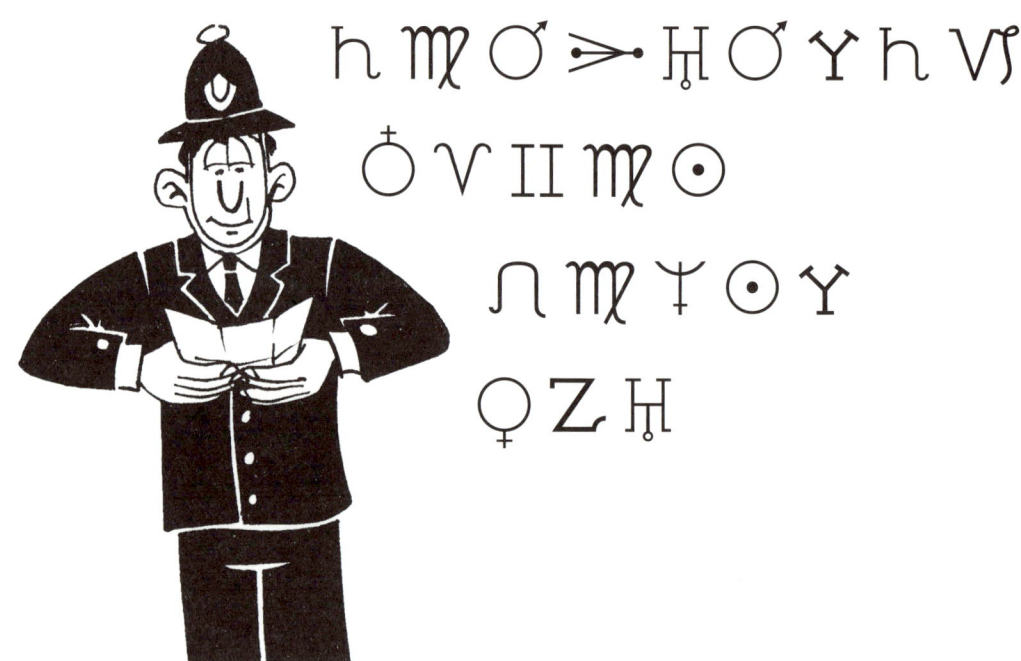

답 : 158쪽

057 구조 요청

여러분은 우주선 구조팀의 요원이에요. 우주선 매트릭스 7호가 보낸 '구조 요청' 신호를 받고서 도착했죠. 하지만 매트릭스 7호는 형편없이 망가지고 살아 있는 사람이 하나도 없었어요. 무슨 일이 벌어졌는지 알아내려고 선장의 항해 일지를 조사했고, 이런 메시지를 발견했어요.
무슨 내용일까요?

한글

(ㅈ) 누두 베터티그브늬 존젖늘 학낚카
더큳늬 카늪 폿쇼춫 누두던저단 차트므 4오카

답 : 158쪽

058 얼굴에 가득한 점

크리스는 홍역을 앓고 있는 친구 앤디를 만나러 갔어요. 크리스는 홍역을 앓은 적이 없었기 때문에 앤디의 침대 끝에 앉아서 위로의 말을 건네려고 했죠. 얘기하다가 크리스는 앤디의 점으로 가득한 얼굴을 자세히 보기 시작했죠. 몇 분이 지나, 크리스는 터져 나오는 웃음을 참다못해 그만 방에서 뛰쳐나오고 말았어요. 앤디의 엄마는 깜짝 놀라고 말았고요. 앤디의 이마에 뭐라고 적혀 있던 것일까요?

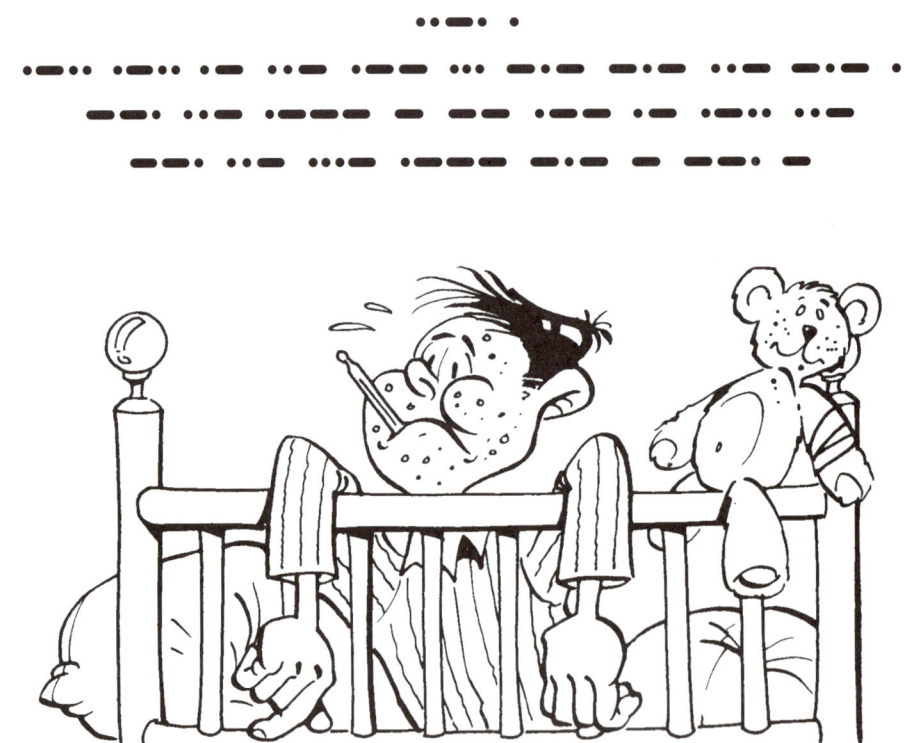

답 : 159쪽

059 뱃사람 수수께끼

스톤 선장은 몇 주 동안이나 뱃사람이 되고 싶어 하는 어린 벤에게 시달렸어요. 스톤은 보통 해적이 아니거든요. 스톤은 똑똑해서 단 한 번도 잡힌 적이 없었죠. 스톤 선장은 자기 부하들도 모두 똑똑하기를 바라지요. 스톤은 벤에게 메시지를 하나 보내기로 했어요. 메시지를 풀면 부하로 받아 주는 거고, 못하면 꿈이 날아가는 거죠.

를	맞	춰	한	밤	중
때	싶	거	든	재	에
리	고	만	한	치	출
사	르	야	다	가	항
는	오	나	어	뛰	한
배	에	배	리	우	다

답 : 159쪽

060 미로 탈출

베키는 그만 엄청나게 큰 미로 안에 갇히고 말았어요. 앞으로 더 나아가지도, 다시 돌아가지도 못하겠어요. 베키는 바닥에서 특이한 표시가 있는 자갈 무더기를 찾아냈어요.

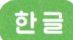

웅크리고 앉아 잘 보니 빠져나가는 길을 보여 주는 게 아니겠어요. 베키는 어떻게 해야 할까요?

알파벳

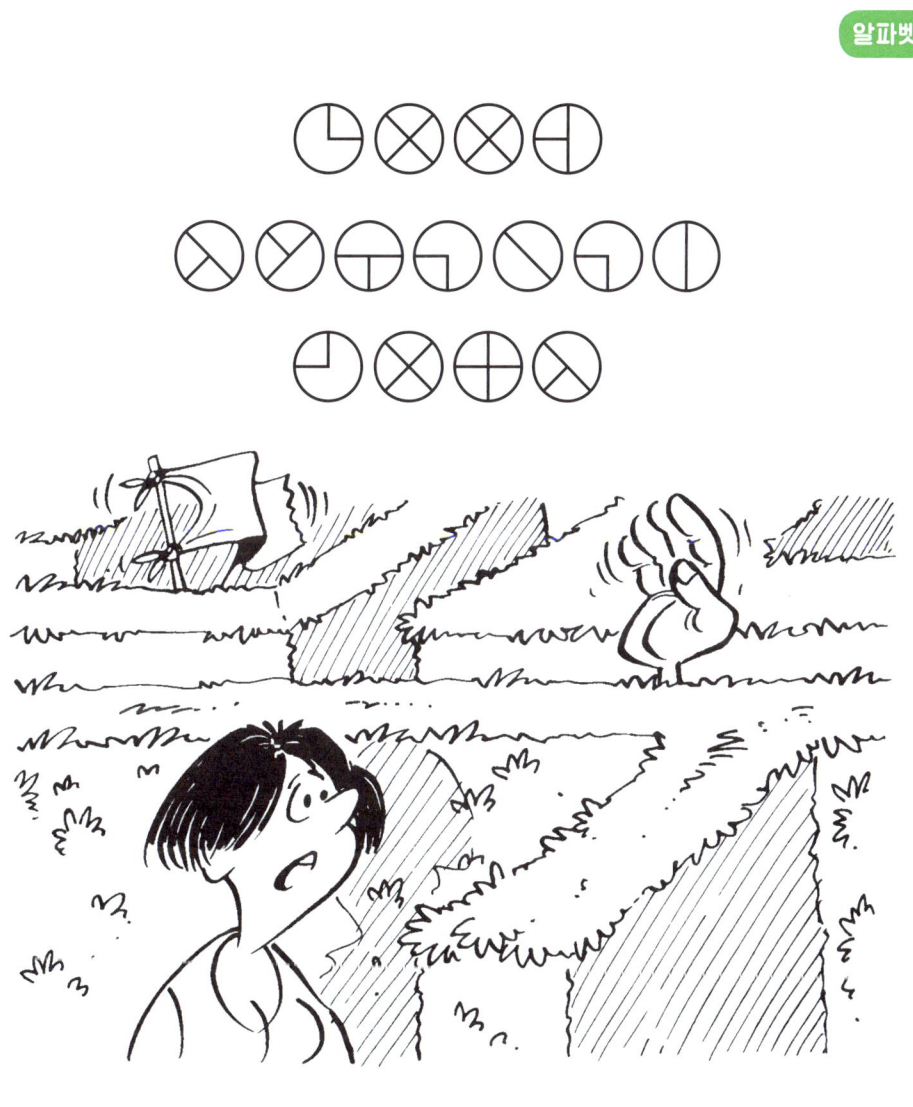

답 : 159쪽

061 문제 많은 비행기

리토 대위는 제트기를 조심스럽게 활주로에서 움직였어요. 그런데 갑자기 정비 기술자가 제트기 앞으로 달려 나오며 긴급 메시지를 보냈죠. 뭔가 까닭이 있다고 생각한 리토 대위는 속도를 줄여 수기 신호를 자세히 살펴보았고, 자기가 두고 온 것을 알고 나선 소스라치게 놀랐죠. 리토 대위가 격납고에 두고 온 것은 무엇이었을까요?

> 한글

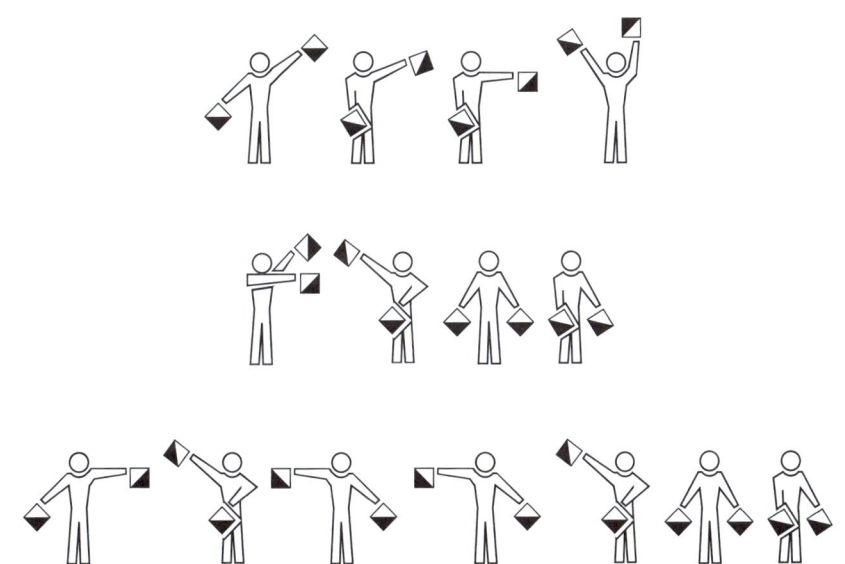

답 : 159쪽

062 연금술사의 공책

몇 해에 걸친 연구 끝에 마침내 연금술사 도미니쿠스는 철학자의 돌(황금을 만드는 물질)을 찾아냈어요. 이제나 저제나 비밀을 가로채려는 경쟁자들에 둘러싸인 도미니쿠스는 자기 공책의 빈 곳에 교묘히 만들어 낸 암호로 비법을 적었죠. 여러분은 알아볼 수 있나요?
금의 무게만큼이나 가치가 있는 답이 될 거예요.

한글

답 : 159쪽

063 엄마의 성적표

샘은 외갓집에 놀러 갔다가 다락방에서 엄마의 고등학교 성적표를 발견했어요. 샘이 성적표를 받아 오면 엄마는 늘 "샘, 엄마는 학교 다닐 때 늘 1등만 했어. 그런데 넌 누구를 닮아 이렇게 머리가 나쁜 거니?"라고 말씀하시곤 했어요. 엄마의 구박에 속상했던 샘은 이번 기회에 엄마 말이 진짜인가 확인해 보기로 했어요. 그런데 성적표에 성적이 암호로 표시되어 있네요.
엄마는 정말 줄곧 1등만 했던 걸까요?

알파벳

국어	영어	수학	역사	과학	음악	미술	체육
♃	♄	♀	♇	♁	♄	♄	☉

답 : 159쪽

064 나무 속 단서

두 스카우트 대원이 '길 찾기' 대회에서 맞붙었어요. 숨어 있는 실마리를 따라 최대한 빠르게 길을 찾아가는 대회죠. 두 소년은 오래된 나무 앞에서 만났는데, 다음 장소를 알려 주는 실마리가 눈에 띄지 않았어요. 둘 중 한 소년이 나무에서 구멍을 찾고는 뭔가 실마리가 있으려니 하면서 구멍 안을 들여다봤어요.

한글

ㅣㅜㄲ/ㅅㅇ^>
ㄱ/ㅅ7/

구멍 안에는 알쏭달쏭 이상한 무늬만 새겨져 있었어요. 그런데 다른 소년은 이 이상한 무늬에서 다음 길로 가는 실마리를 얻었어요. 여러분은 어때요?

알파벳

ΓΟ\Γ/—
∩ʌ—ΓʌΓʌLL

답 : 159쪽

065 까다로운 길

심슨 가족이 숲속을 헤치며 나아가고 있었어요. 그런데 난데없이 화살표가 끊어지고 나무에 새겨진 기호를 보게 된 거죠. 가족들은 기호의 뜻을 몰라 우왕좌왕하고 있는데, 천재소녀 리사만 기호의 뜻을 이해했어요. 심슨 가족은 어떻게 해야 숲을 빠져나갈 수 있을까요?

한글

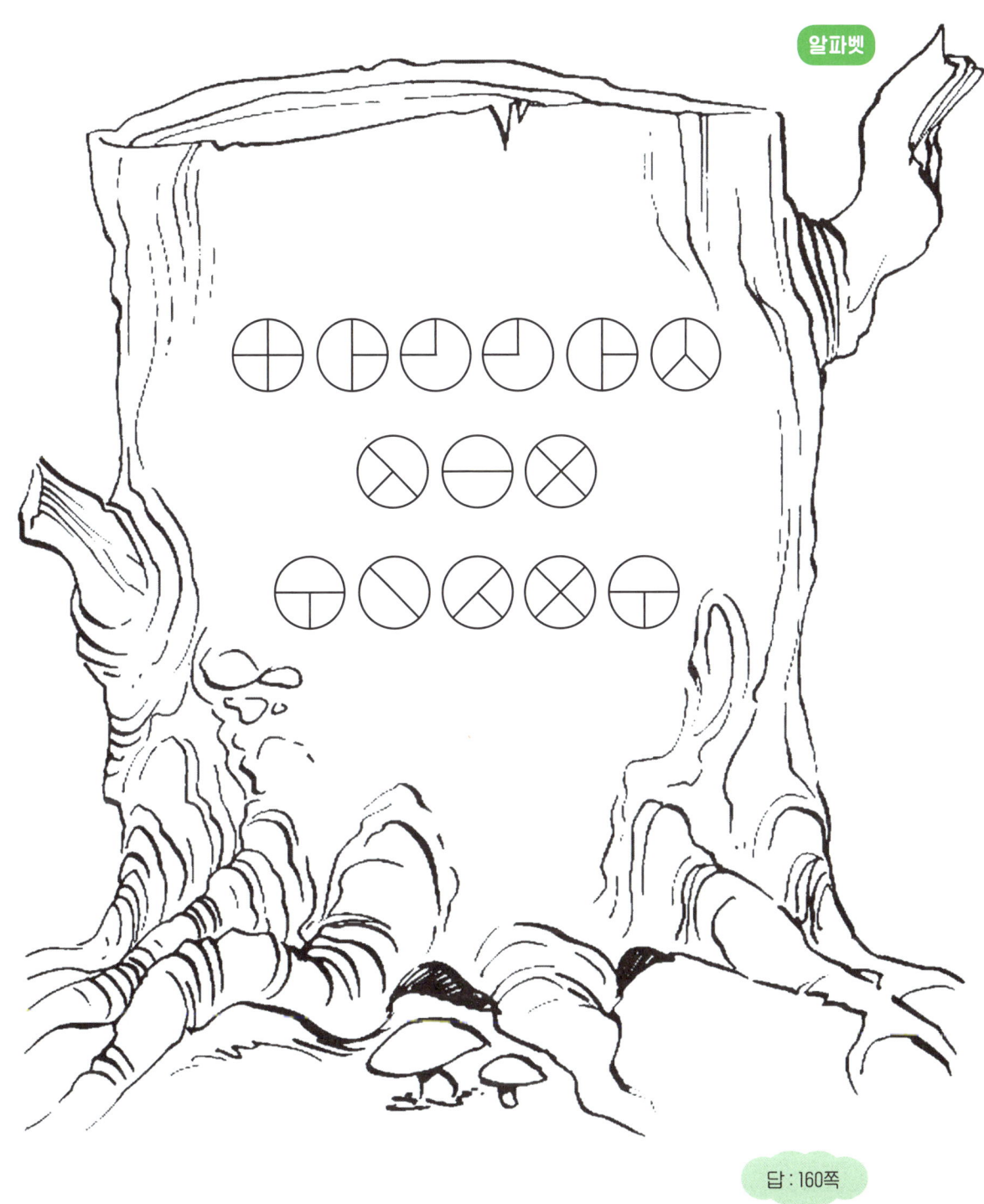

★★★
066 왕의 연회

아서 왕은 기사들과 더불어 이제 막 연회장에 자리했죠. 그런데 편지가 날아왔어요. 물론 편지에는 암호가 써 있었죠. 멀린은 마법을 부려 눈 깜짝할 사이에 비밀을 풀어 놓았어요. 하지만 여러분은 좀 시간이 걸릴걸요.

한글

답 : 160쪽

067 낚싯줄이 기가 막혀

데이브는 낚시에 미쳤어요. 모든 여가 시간을 강가에서 낚시하며 보내곤 하죠. 어느 날 그는 깜짝 놀라고 말았어요. 낚싯줄을 감아올리자 낚싯줄에 잔뜩 매듭이 지어져 있는 게 아니겠어요. 대체 누가 그랬을까요? 낚싯줄은 뭘 의미하는 걸까요?

한글

답 : 160쪽

068 마음을 사로잡는 꽃

세계에서 손꼽히는 식물 묘목장에서 새로운 식물 품종을 기르고 있었죠. 문제는 계속 식물을 도둑맞는다는 거였어요. 그래서 식물 이름을 모두 암호로 바꾸었죠. 어머나, 어떡하죠? 수석 정원사가 기억력이 엉망이어서 암호 푸는 법을 전부 까먹었어요. 수석 정원사가 특별한 식물을 잘 구별할 수 있게 도와주세요.

한글

1) A1.C5.A5/B2.D5.A2/A6.D3.B1/A1.A1.D1.B4

2) A6.A6.C3.A4/A1.C3.A2/C2.C3.D6/A6.C3/A4.C3/A1.D6

3) C1.C3/A4.C3.A2/B6.D4.A4/A4.D6.A6

4) C1.C3/A4.C3.A2/A1.D3.A1/C2.D1.C3

5) A1.C5.A5/B2.D5.A2/A6.C3.D6.A1/C2.C3.A6

답 : 160쪽

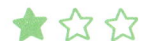

069 커닝

톰과 데이비드가 어려운 수학 시험을 한창 치르고 있었어요. 데이비드는 톰이 손가락 세 개를 치켜세우는 것을 보았어요. 3번 문세 답이 뭔지 궁금했던 거겠죠. 하지만 섣불리 알려 줬다가는 선생님께 들키고 말 거예요. 데이비드는 종이쪽지에다 암호로 답을 썼어요. 들키더라도 선생님이 알아내지 못하기만을 바라면서요. 톰은 바닥에 떨어진 종이쪽지를 주워 답을 알아볼 때까지 살펴보았어요. 3번 문제의 답은 무엇이었을까요?

한글

답 : 160쪽

070 선물로 만든 퍼즐

크리스틴은 크리스마스트리 아래 놓인 선물에 아이들 이름이 적혀 있으면, 아이들이 선물만 뚫어져라 볼 거란 걸 잘 알고 있었죠. 그래서 크리스마스 장식인 것처럼 속여서 아이들 이름을 적어 놓았어요. 어떤 선물이 어느 아이의 것일까요?

알파벳

답 : 160쪽

★★★
071 무지개 수수께끼

이름난 탐험가 새뮤얼은 아프리카에서 젠마 부족의 잃어버린 무덤을 찾아 헤매고 있었어요. 어느 동굴을 탐험하다가, 드디어 젠마 부족의 기호가 적힌 문을 발견했어요. 문은 잠겨 있었어요. 문에는 줄마다 글자가 적힌 무지개 문양이 있었어요. 비밀의 문을 여는 열쇠였던 거죠.
문을 어떻게 열 수 있을까요?

`알파벳`

답 : 160쪽

★★☆
072 영리한 숀

놀랍게도 숀은 잘 알지도 못하는 삼촌으로부터 아일랜드에 성 하나를 물려받았어요. 처음에는 기분이 좋았지만 걱정도 생겼어요. 성이 아름답긴 하지만 낡아서 고치려면 돈이 꽤 많이 들거든요. 하지만 숀은 성을 고칠 돈이 없었어요.

그러던 어느 날, 숀은 아주 우연히 흥미로운 종이 쪼가리가 성 딴채의 벽에 꽂혀 있는 것을 봤어요. 처음에 숀은 무슨 말인지 도무지 알아볼 수 없었어요. 막 두 손을 들려고 하는데 낱말 가운데 자기 이름이 적혀 있는 게 아니겠어요?

몇 분도 안 돼 숀의 얼굴에는 웃음이 가득했어요. 왜 그랬을까요?

한글

선	나	의	채	딴	숀
계	에	판	복	한	의
단	이	있	혀	묻	단
을	르	단	다	이	계
돌	면	거	기	금	내
고	또	돌	고	마	침

답 : 160쪽

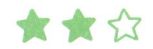

073 부족의 메시지

쓸쓸하기 그지없는 황무지 한복판에 솟은 봉우리에는 한 부족이 모여 살았죠. 봉우리에 있던 사람들이 멀리 나가 있는 사람들을 부르기 위해 수기 신호를 보냈어요. 수기 신호를 보내자마자 부족 사람들이 모두 봉우리로 모여들었어요. 뭐라고 수기 신호를 보냈을까요?

한글

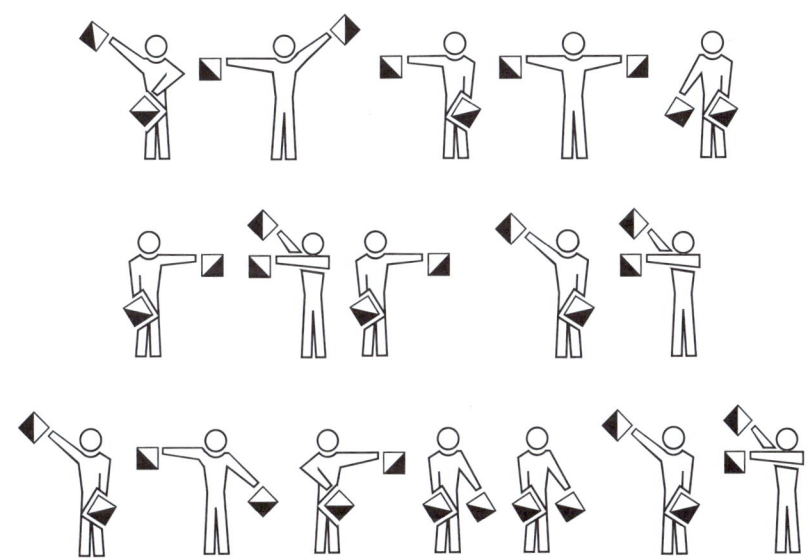

답 : 161쪽

074 헷갈리는 동굴

휴일을 맞아 피오나는 어느 동굴로 깊숙이 들어갔어요. 나가는 길을 찾으려다가 두 갈래 굴과 마주쳤죠. 어떻게 해야 빠져 나갈 수 있는지 자신이 없었던 피오나는 두 갈래 굴 사이의 벽을 살펴보기 시작했어요. 횃불의 도움을 받아 가며 자세히 보니 고대 문자처럼 보이는 것이 있었어요. 피오나는 이 문자를 곰곰이 풀이해 본 뒤 두 갈래 굴 가운데 하나가 위험하다는 것을 깨달았어요. 어떤 굴에 어떤 위험이 도사리고 있었던 것일까요?

`한글`

답 : 161쪽

075 그림 속 퍼즐

덴버 고등학교 3학년 B반 학생들이 발을 구르고 소리소리 지르며 미술관 견학을 나갔어요. 학생들은 작품을 거들떠보지도 않았어요. 그러다가 스마트 선생님께서 〈도박꾼〉이라는 작품을 보여 주었죠. 옛날 분위기의 선술집에서 사람들이 주사위 게임을 하는 모습을 그린 그림이었어요. 세상에서 가장 유명한 그림이라는 설명을 들었지만 학생들 중 아무도 작가 이름을 아는 사람이 없었죠. 범생이 지미가 그림을 흥미롭게 살펴보다가 갑자기 소리쳤어요. "선생님! 누가 그렸는지 알겠어요."

지미는 진짜 알고 있었던 것일까요? 어떻게 화가 이름을 알아냈을까요? 실마리는 그림 속 주사위 게임에 있죠.

알파벳

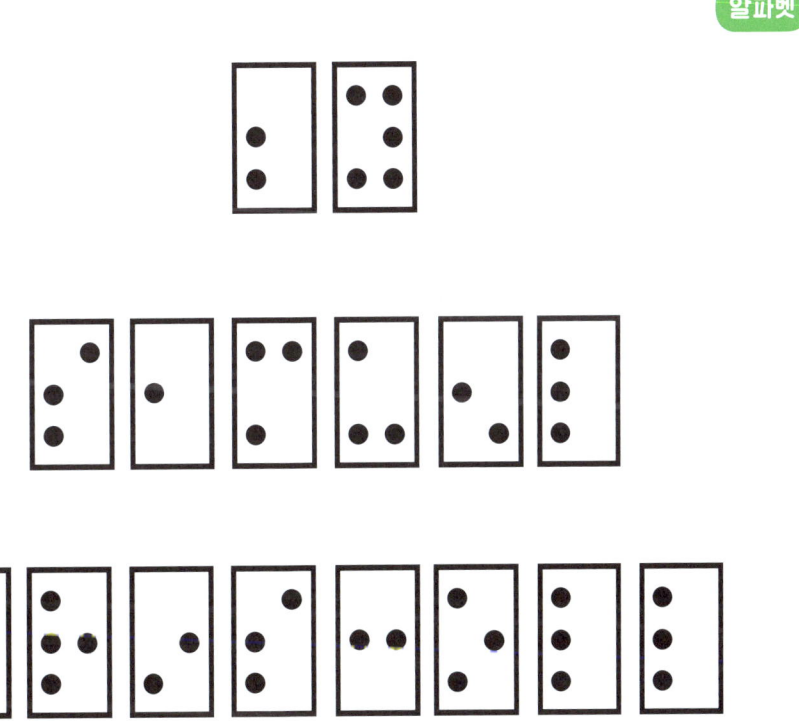

답 : 161쪽

076 원숭이들의 장난

"원숭이 무리에게 타자기를 내어 주고 종이를 아낌없이 주고 시간도 아낌없이 주면, 언젠가 원숭이는 셰익스피어의 전 작품을 다 써낼 것이다." 재밌는 가설이죠? 하지만 누가 그것을 실제로 알아볼 수 있을까요?

걱정 붙들어 매세요. 1,200만 년이 지난 다음에 원숭이 극작가 무리가 지은 작품을 보여 줄게요. 낱말은 모두 나와 있는데 순서가 뒤섞여 있군요. 낱말마다 글자 순서는 맞으니까 걱정 말아요. 원숭이들이 쓴 것을 알아볼 수 있을까요?

힌트,《로미오와 줄리엣》에서 줄리엣의 유명한 대사 중 일부라네요.

한글

변할까 봐 그렇게 두고 달을
변덕스러운 다달이 두려워요 오
사랑도 저 마세요 모습을
바꾸는 아닌가요 달이
당신의 맹세하진

답 : 161쪽

★★☆
077 축구가 재밌어

클로에는 동네를 산책하고 있었어요. 동네 사람들이 축구를 하고 있지 뭐예요? 클로에는 경기장에 다가갔어요. 자기 동네 사람이 어느 팀과 시합을 하고 있는지도 궁금했어요. 시합을 보고 있던 사람에게 물었더니 구경꾼을 모두 살펴보면 알 수 있다고 하는 거예요. 상대는 어느 팀이었을까요?

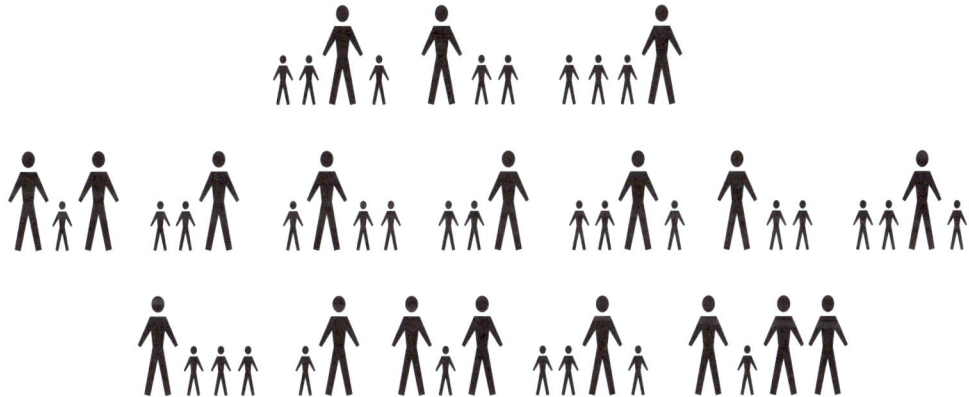

답 : 161쪽

078 제목이 알쏭달쏭

샌드라는 첫 소설을 쓰고 있었죠. 소설을 다 끝낼 때까지는 제목을 감추고 싶었어요. 다른 사람이 알아챌 수 없고 스스로도 잊어버리지 않도록 소설 제목을 암호로 적어 두었죠. 하지만 여러분은 우연히 암호를 보게 되었고 무슨 뜻인지 다 알 수 있었어요. 암호를 풀어 보세요. 소설 제목은 무엇일까요?

한글

☿ ♈ ☉ ♂ ✕ ♃ ➤ ♃
♂ ✕ ♂ ♎ ☉ ✕

답 : 161쪽

079 몇 번이나 두드렸을까?

여러분은 악당 아이스 백작의 손에 붙잡혀 프리즌 성의 지하 감옥에 갇혔어요. 왜 그랬을까요? 악당은 정말로 여러분이 미웠나 봐요. 실은 여러분에게만 말하는 건데요, 악당은 여러분에게 무거운 장화를 신겨 이른 아침 호수에 빠뜨릴 생각까지 하고 있어요. 하지만 겁먹지 마세요. 갑자기 누군가가 여러분의 감방 벽을 두드리는 소리를 들었거든요. 곧 풀려날 수 있을까요? 그러려면 암호를 풀어야만 할 거예요. 제 귀에는 바둑판 암호처럼 들리는걸요. 두드리는 숫자를 적어 볼게요.

한글

3.2/4.4/2.3/4.6/

2.3/4.1/1.5/

1.6/4.6/1.4/1.4/3.6/

2.3/4.3/2.1/3.5/4.6/2.2/4.2

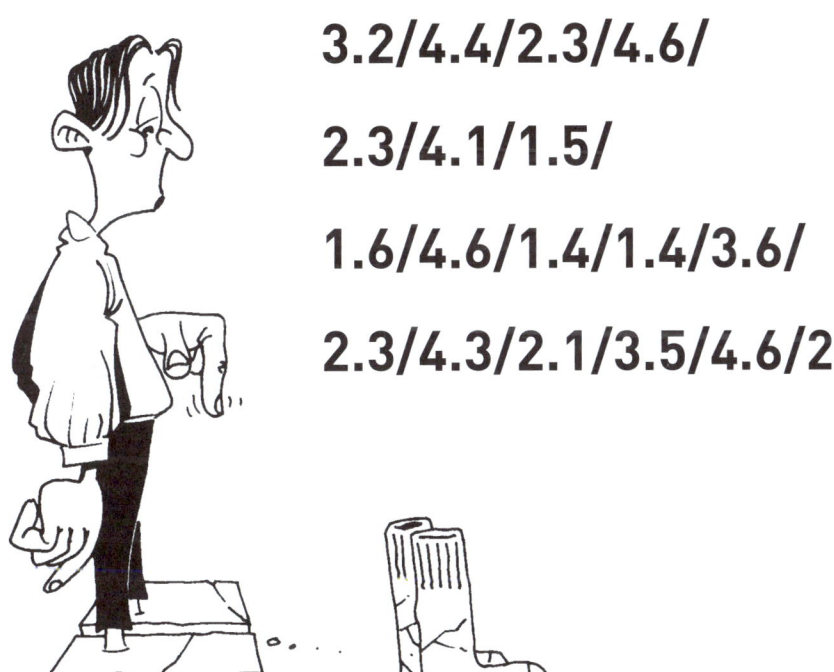

답 : 161쪽

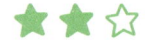

080 점 딜레마

보이 스카우트 지도자는 대원들의 능력을 알고 싶어 해요. 대원들이 다시 모였을 때에 헛간은 텅 비어 있고 헛간 벽에는 메시지가 휘갈겨져 있었죠. 모스 부호처럼 보이지만, 잠깐만요! 뭔가 잘못됐군요. 무슨 내용일까요?

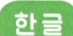

·−·· ···· ···
·−·· ·−· ·−·−·
−·− −·−

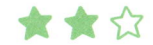

081 동쪽으로 튀어

경찰청장 고든 씨는 악마나 다름없는 초강력 범죄자 어디써 박사를 찾느라 골머리를 앓고 있죠. 용기와 배짱과 끈기, 너무나도 멋진 행운이 따른 결과, 고든 청장은 마침내 어디써 박사가 자신의 부하에게 보내는 메시지를 손에 넣었어요. 어디써 박사 패거리의 다음 번 모임에 관한 정보가 담겨 있지 않을까 의심해 봤지만, 다른 것과 마찬가지로 암호로 되어 있었죠. 어떤 뜻이 담겨 있을까요? 고든 청장을 도와 사건을 마무리 지어 보세요.

★☆☆
082 단추를 눌러라

'무섭지'파와 '안 무섭다'파는 오랜 앙숙이에요. '무섭지'파는 '안 무섭다'파를 쑥대밭으로 만들기 위해 최근 커다란 폭탄을 구입했어요. 커다란 폭탄을 터뜨리는 단추가 어느 것인지를 알려 주는 암호는 본부의 금고 안에 잘 숨겨 두었죠. 하지만 '안 무섭다'파도 가만있지 않았어요. 몰래 스파이를 보내 금고 안으로 숨어들어 폭탄을 제거하는 단추를 알아내려고 했기 때문이죠. 어떤 단추일까요?

알파벳

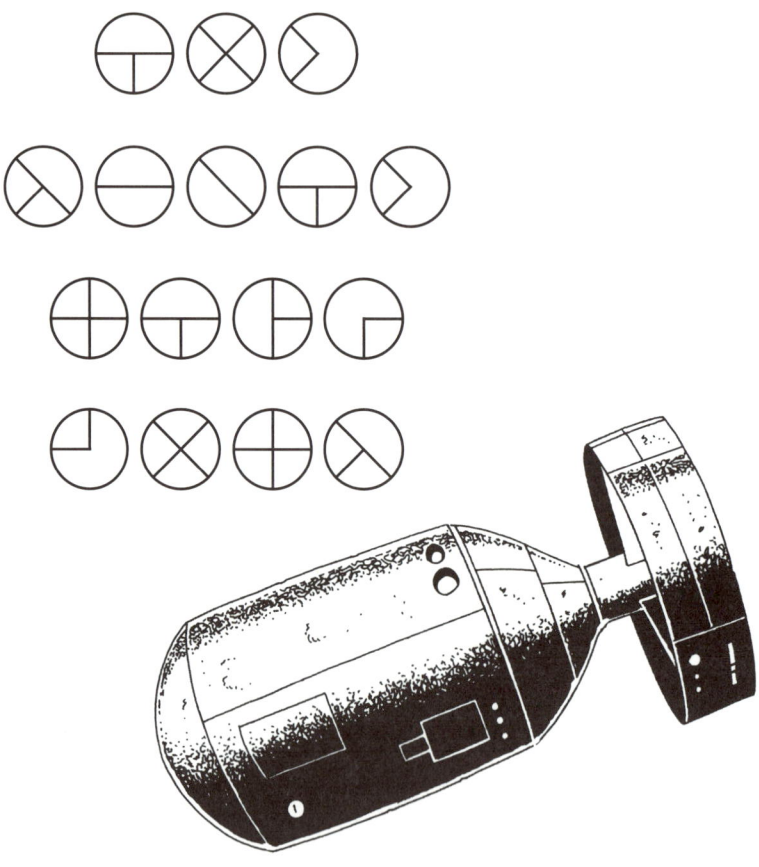

답 : 161쪽

★★☆

083 이 문이냐 저 문이냐

드라크 성은 무시무시한 곳이에요. 성에는 보물이 엄청나게 많이 감춰져 있어서 어두컴컴한 성으로 달려 들어간 젊은 모험가가 한둘이 아니었죠. 하지만 아무도 살아 돌아오지 못했어요. 이제 또 다른 젊은이가 자기의 행운을 시험해 보려고 해요. 히어로는 이름처럼 진짜 영웅이 되고 싶어 해요. 히어로는 용기 있고, 꿋꿋하고, 머리 좋고, 결정적으로 운이 좋아요. 이제까지는 정말로 잘 해냈어요. 다른 어떤 사람보다 성 안으로 더 깊이 들어갔어요. 마지막 관문이 남았네요. 문 세 개와 마주친 거예요. 위에는 암호 메시지가 있군요. 어떻게 할까요? 틀린 문으로 들어가면 그대로 죽음을 맞는다는 것을 히어로는 잘 알고 있어요. 암호로 된 비밀을 풀 수 있도록 히어로를 도와주세요.

한글

로	들	어	가	라	친	구
으	은	사	람	들	만	여
문	먹	한	길	을	보	두
째	맘	만	위	따	물	려
번	게	천	험	라	의	워
두	굳	자	고	가	비	말
다	된	게	알	을	밀	라

답 : 162쪽

084 사격 중지

오랜 앙숙인 두 마을이 한창 기를 쓰고 싸우고 있어요. 한 치의 양보도 없이 팽팽히 맞서고 있네요. 성 꼭대기에서 한 병사가 성 아래에서 공격을 퍼붓는 적군에게 수기 신호를 보내는군요.

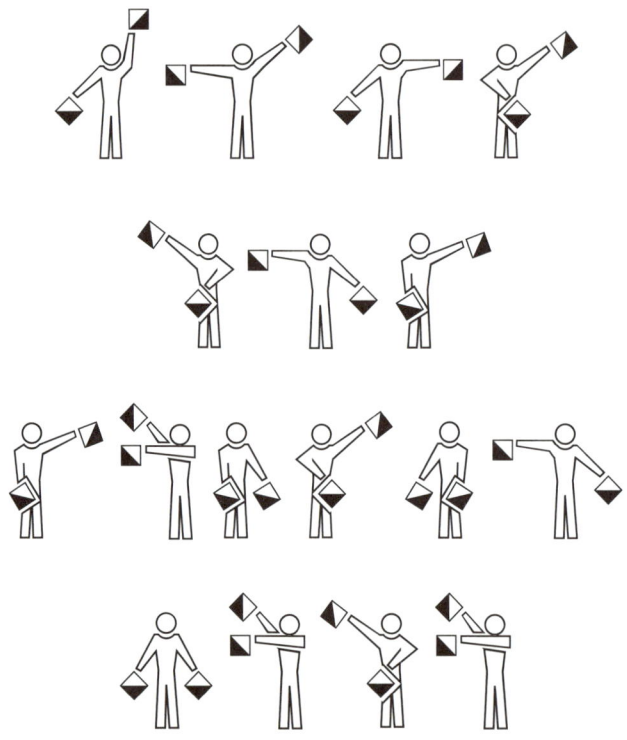

갑자기 적군이 활쏘기를 멈추네요. 어떤 급한 정보가 담겨 있기에 전투까지 멈추게 한 거죠? 누군가 먼저 항복한 걸까요? 아님 평화 협정이라도 시도하려는 걸까요?

알파벳

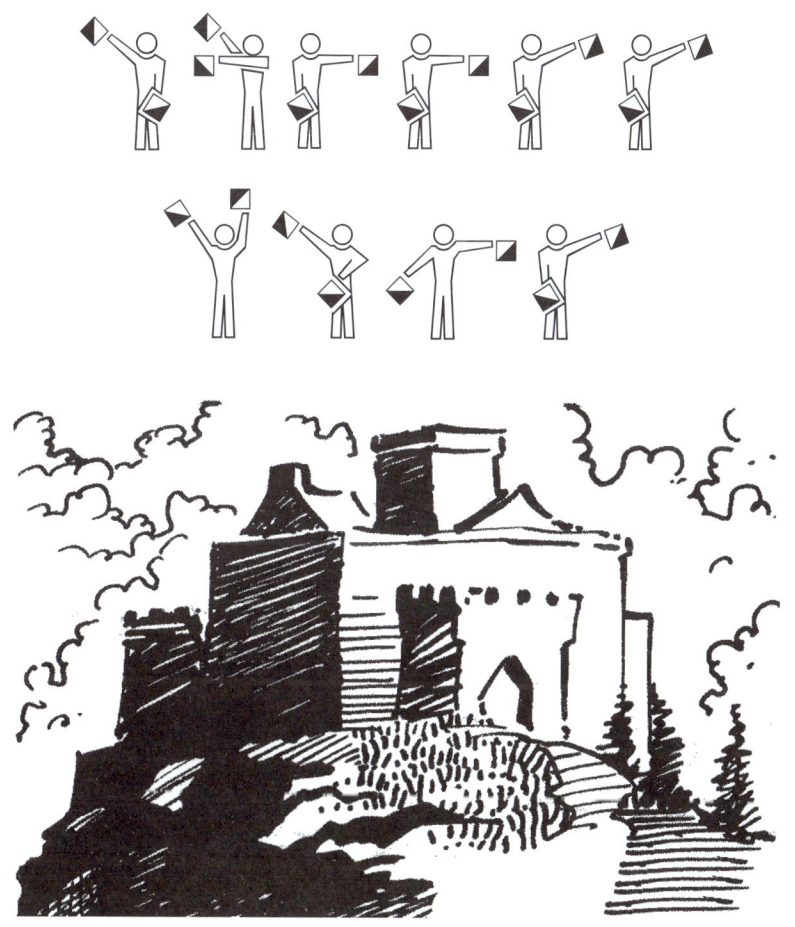

답 : 162쪽

085 깍두기 암호 졸업 시험

추리 탐정 학교 교감 살금살금 소령이 마지막 시험 문제를 냈어요. 다른 깍두기 암호랑 비슷하지만 학생들이 최선을 다하라는 뜻에서 문제를 비비 꼬았어요. 무슨 말인지 알겠어요?

메	밀	비	이	풀	를	지	시
치	재	면	려	함	큼	엉	와
할	요	필	이	금	지	다	거
해	잘	지	까	만	지	겠	왔
큼	만	번	이	히	단	단	은
라	해	오	각	를	제	문	이
졸	면	풀	못	도	꿈	은	업
라	마	지	꾸	금	살	금	살

답 : 162쪽

086 점박이 개

혈통 끝내주는 달마티아 개 한 마리가 동네를 사방으로 뛰어다니는 통에 사람들이 난리법석이에요. 개를 붙잡는 소동을 따라다니던 한 소년이 개 이름을 불러 주의를 끌어 보면 어떻겠느냐고 경찰관에게 제안했죠. 하지만 주인이 누구인지도 모르는 개의 이름을 알아낼 방법이 있어야지요.
이때 소년이 자기가 해 볼 테니 아저씨들은 지켜보시라며 기세등등하게 나섰어요. 소년이 뭐라고 외치자, 개는 신기하게도 난동을 멈추고 차분해졌어요.
대체 소년은 개 이름을 어떻게 알았을까요?
그리고 개를 진정시킨 주문은 과연 무엇일까요?

알파벳

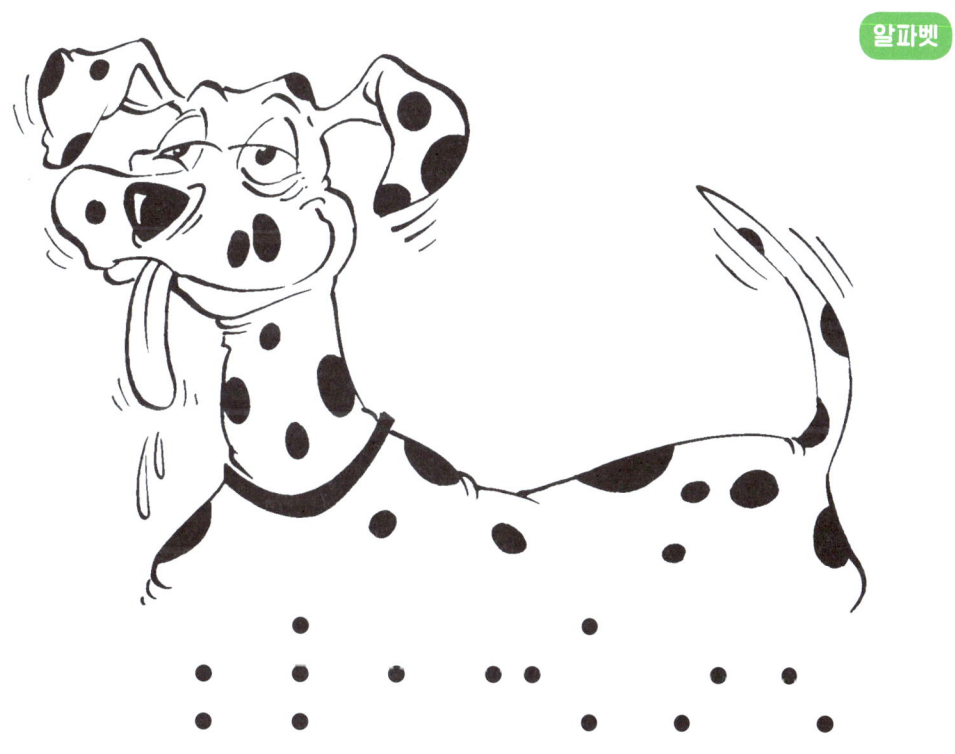

답 : 162쪽

087 사라진 유산

피터 할아버지가 돌아가셨어요. 할아버지는 괴짜 책 수집광이었어요. 집 안은 할아버지가 수집한 수만 권의 책으로 발 디딜 틈이 없을 정도였지요. 괴짜로 살아온 할아버지는 유산을 나눠 주는 방식도 특이했어요. 그동안 할아버지가 수집한 책 수만 권 중 한 권에 유언장을 숨겼대요. 유언장을 가장 먼저 찾는 사람이 재산을 모두 가져가는 거예요.

에휴, 이 많은 책을 언제 다 뒤지죠? 하지만 변호사 제프 씨가 밝히기를 할아버지가 돌아가시기 바로 전에 자기에게 암호로 쪽지를 받아 적게 했다는군요. 쪽지 내용은 유언장을 숨긴 책의 제목이래요. 암호를 풀면 누구보다 먼저 책을 찾을 수 있겠죠. 유언장을 숨긴 책 제목은 무엇일까요?

`한글`

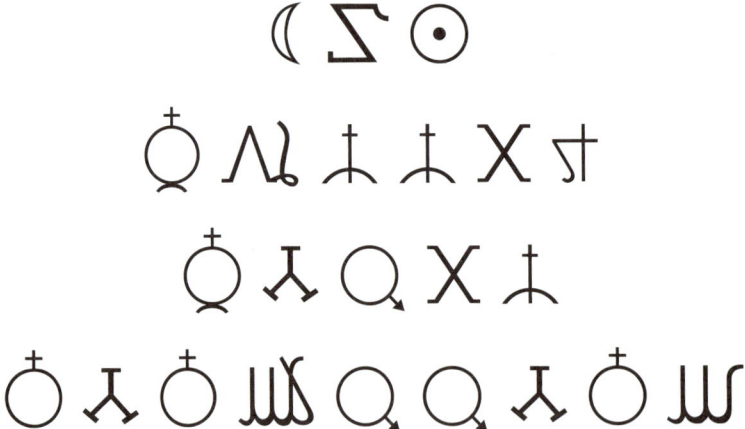

답 : 162쪽

088 립스틱 구조 신호

케이티는 두 납치범에게 붙잡혀 인질이 되어 버렸어요. 아빠의 재산을 노린 거죠. 납치범은 빽빽한 숲 한가운데서 승합차에 케이티를 놔두고 일당을 찾으러 떠났어요. 케이티는 묶여 있었기 때문에 멀리 도망가진 못했어도, 승합차 지붕 위로 올라가 주머니에 있던 밝은 색 립스틱으로 메시지를 남겼죠. 납치범은 낌새를 알아차리지 못했어요. 승합차는 다시 출발했고, 오래가지 않아 지나가던 헬리콥터가 무선으로 구조 요청을 한 덕분에 사건은 마무리됐죠. 무슨 메시지였기에 헬리콥터가 구조 신호를 보냈을까요?

알파벳

답: 162쪽

089 시간이 말썽이야

한 젊은 과학자가 타임머신을 타고 몇 세기나 떨어진 시간대로 날아가 거기에 붙잡혀 있어요. 타임머신을 다시 움직이려면 비밀번호를 입력해야 해요. 다른 사람이 함부로 작동하지 못하도록 암호로 만들어 놓았죠. 과학자는 떠나고 싶어 안달인데 아무래도 타임머신의 부작용으로 비밀번호를 잊었나 봐요. 도와주세요.

한글

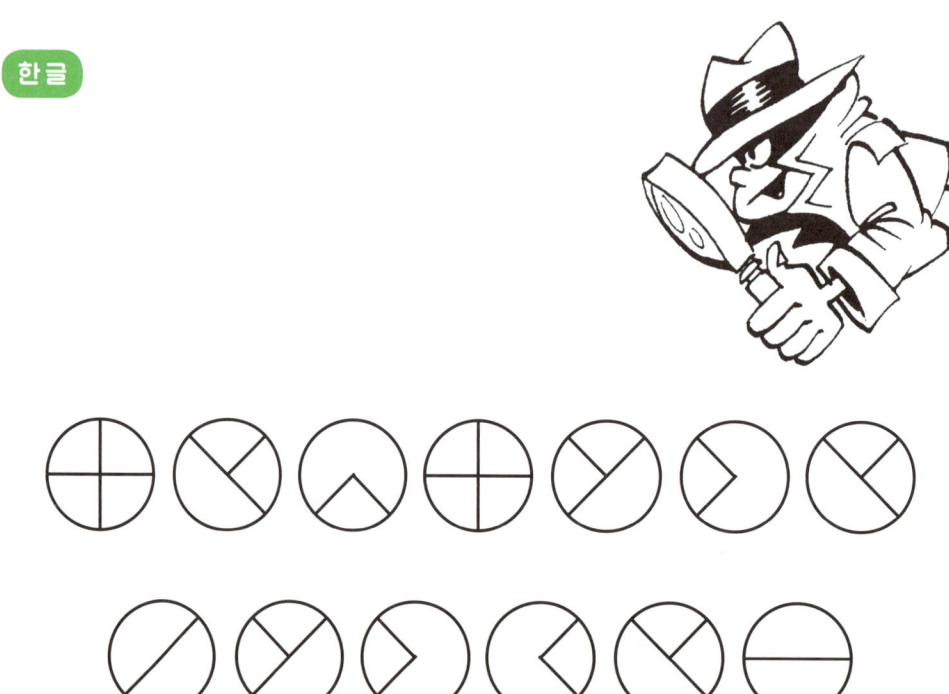

답 : 163쪽

090 마크 트웨인도 쩔쩔매지

이번 문제는 어떤 문제인지도 알려 주지 않을 거예요. 하지만 자세히 보면 유명한 소설 주인공 두 명의 이름을 찾을 수 있을 거예요. 두 사람은 미국에 살았고, 장난꾸러기에 모험을 좋아하는 소년들이에요. 두 사람만 찾으면 나머지는 어렵지 않아요.

한글

톰	다	소	둘	여	은	와
허	강	클	도	베	가	리
핀	동	은	굴	강	에	도
가	숨	숨	긴	은	돈	곳
을	을	알	찾	아	아	냈
지	부	만	자	입	가	을
꾹	되	다	었	물	다	었

답 : 163쪽

091 파티 계획

신드바드가 여동생을 위해 깜짝 파티를 마련하면서 초대장을 쓰고 있었어요. 자기가 무슨 일을 꾸미는지 여동생이 눈치챌까 봐 초대장을 암호로 쓰는 센스! 언어학 연구 중이라는 그럴싸한 핑계도 댔고요. 가족과 친구들에게 초대장을 쫙 돌렸어요. 파티는 언제 어디서 열렸을까요?

한글

ㄴ/⊙ㅡ⊙>)

⊙\ㄱㅡㄱ ㄱ>

Νㅇ\ㄱㅇㄴ (ㅡ

ㄱ>\ㅇ\>ㄴ

답 : 163쪽

★☆☆
092 디자이너가 궁금해

이름난 괴짜 영화배우가 시사회에 모습을 드러냈죠. 우주 시대에 딱 맞는 기막힌 패션에 모든 기자들이 디자이너 이름을 궁금해 했어요. 영화배우는 질문 공세에 시달린 나머지 대답해 줬죠. "제 옷에 달린 단추를 보세요." 알쏭달쏭해진 기자들은 그만 말문이 막히고 말았죠. 기자들에게 디자이너 이름 좀 알려 주세요.

알파벳

답 : 163쪽

093 모리아티를 추모하며

악명 높은 모리아티 교수가 마침내 최후를 맞자, 셜록 홈스는 기분 좋게 휴식을 취했어요. 서재에서 바이올린을 연주하고 있었는데 창문으로 벽돌 한 장이 날아드는 바람에 아늑함이 깨져 버렸어요. 처음 홈스는 바이올린 연주에 항의하려는 뜻이겠거니 생각했죠. 천만에요. 벽돌을 물끄러미 살펴보니 지독하게 어려운 암호로 적은 쪽지가 들어 있는 게 아니겠어요? 물론 천재 탐정 홈스는 몇 분도 안 돼 비밀을 풀었죠. 하지만 여러분은 좀 오래 걸릴걸요.

한글

답 : 163쪽

094 소설책을 뒤져라

콘필드 경감에게 사건 예고장이 날아왔어요. 예고장에는 곧 엄청난 강도 사건을 벌이겠다는 내용만 있고, 사건이 발생할 시간과 장소에 대한 언급은 없었어요. 수사를 시작하기에는 단서가 턱없이 부족해요. 며칠 후 콘필드 경감에게 다시 사건 예고장이 날아왔어요. 간 큰 범인은 책 내용과 똑같은 범행을 저지르겠다고 하는군요. 하지만 책 제목은 암호로 적어 놨어요. 콘필드 경감의 속은 까맣게 타들어 가고 있어요. 대체 범행을 예고하는 책은 무엇일까요?

한글

책 내용과 똑같은 사건을 재현할 것이다.
이제 당신은 다음 책을 펼쳐 보기만 하면 된다.

36.41.30/33.49/
29.50/37.50.28/33.49/
29.47/
29.45/33.50/
34.50/34.42/27.50

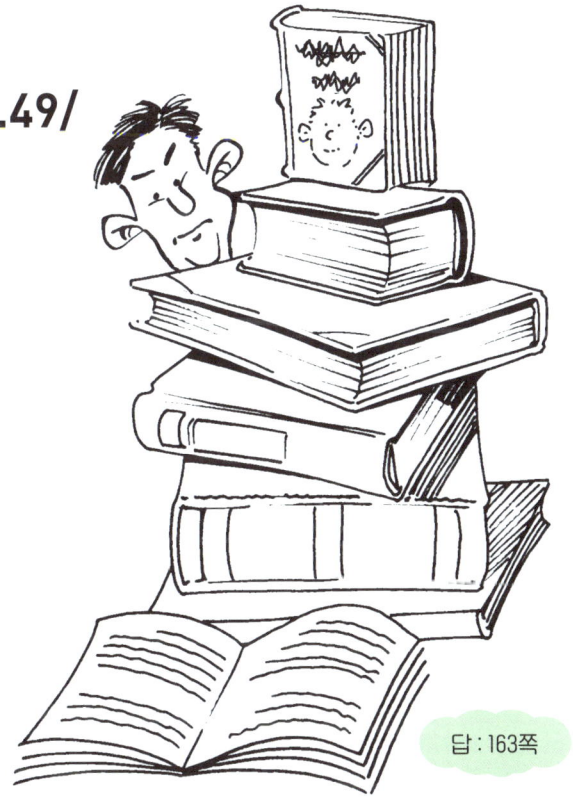

답 : 163쪽

★★★
095 시간 여행

지금 여러분은 타임머신을 만든 한 얼빠진 교수의 뒷바라지를 하고 있어요. 자기 허락 없이는 누구도 타임머신에 손을 대지 못하게 하려고, 교수는 타임머신 조작법을 암호로 적어 두었죠. 이제 타임머신을 운전할 때가 왔는데, 불행히도 교수가 몸져누워 버렸어요. 시간의 빈틈은 앞으로 여섯 달이 지나야 다시 열리게 될 거예요. 타임머신은 그 빈틈을 이용해야 하거든요. 하는 수 없이 교수는 여러분이 대신 타임머신을 움직이도록 시켰죠. 하지만 조작법 암호를 푸는 법은 안 알려 줬어요. 시간의 빈틈이 사라지기 전에 타임머신을 운전할 수 있을까요?

한글

1. (한글 암호)
2. (한글 암호)
3. (한글 암호)

답 : 163쪽

096 일기의 비밀

베티 엄마는 베티의 책상을 치우다가 그만 일기장을 떨어뜨리고 말았어요. 엄마는 일기장을 집어 들었어요. 2월 4일 자 일기가 펼쳐져 있었어요. 엄마는 보지 않을 수 없었죠. 하지만 엄마가 혹시 일기를 몰래 읽을까 봐 베티는 일기를 깡그리 암호로 써 놓은 거 있죠? 베티는 그날 친구와 함께 도서관에 갔다고 말했지만 실은 어디에 갔던 걸까요?

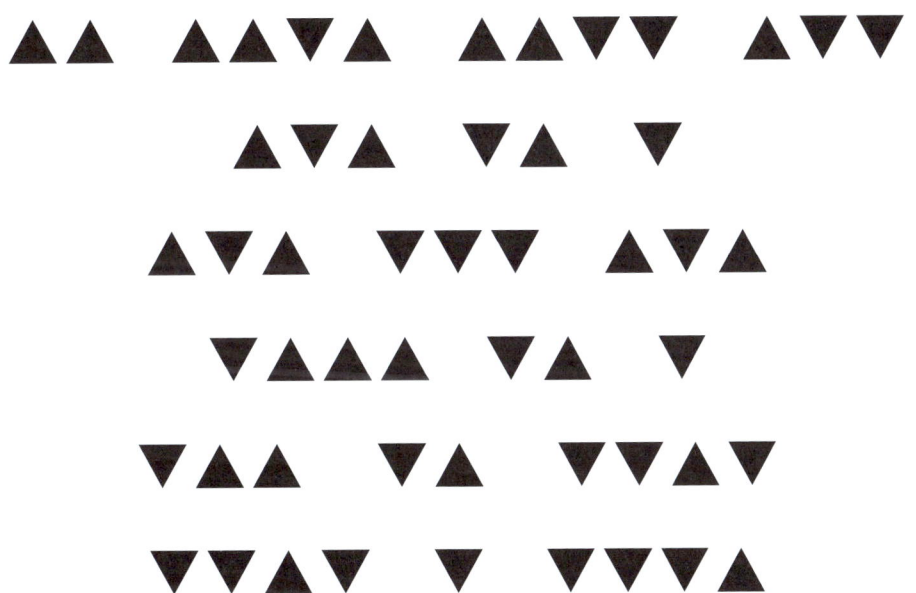

답 : 163쪽

097 바위 가라사대

한 부부가 낡은 집으로 이사를 했어요. 정원을 가꾸느라 온종일이 걸렸어요. 부인이 연못 옆에서 바위 덩어리 하나를 캤어요. 고대 문자처럼 생긴 기호가 새겨져 있는 게 아니겠어요? 부인은 들뜬 나머지 박물관으로 바위를 날라서 전문가에게 보여 줬어요. 전문가는 바위가 아무짝에도 쓸모없다고 하는 거예요. 부인이 왜냐고 묻자 전문가는 암호를 풀이해 줬죠. 무슨 말이었을까요?

`한글`

♋ ✗ ♊ ♏
♂ ♑ ♍ ♀ ♄ ♏
☉ ♍ ♃

답 : 163쪽

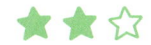

098 사라진 노래

한물간 대중 가수 대니는 새 노래를 만들었어요. 대번에 히트를 쳐 인기가요 순위 1위로 뛰어올라 떨어진 자기의 인기를 되살려 줄 노래가 틀림없다고 믿었죠. 처음에는 편지 봉투의 뒷장에다 아무렇게나 끼적거려 봤지만 누군가가 자기 생각을 훔쳐 갈까 봐 덜컥 겁이 났죠. 그래서 봉투를 집어던지고는 기타 케이스 안쪽에 가사를 암호로 적었어요. 막 노래 제목까지 적었는데 전화벨이 울리네요. 전화를 받고 돌아와 보니 기타 케이스가 감쪽같이 사라져 버렸어요. 아래에 있는 숫자와 모음이 대니가 기타 케이스 안쪽에 적어 둔 거예요. 알아볼 수 있겠어요?

한글

2.ㅏ.4 2.ㅡ.2 10.ㅜ 6.ㅣ 6.ㅣ.10 14.ㅐ.7

답 : 163쪽

099 성 수수께끼

어디선가 비둘기 한 마리가 날아와 로빈 후드 머리 위에 앉아 날아갈 줄을 모르네요. 뭔가 이상하다는 생각이 들어 비둘기를 살펴보니, 비둘기 다리에 쪽지가 하나 묶여 있네요. 비둘기 다리에 쪽지를 묶어 보낸 걸 보면 누군가에게 아주 다급한 문제가 생긴 것 같아요. 로빈 후드와 친구들은 위험한 모험일지라도 당장 길을 나설 준비가 되었는데, 쪽지 내용이 암호라 어디로 길을 떠나야 할지 모르겠군요. 여러분이 좀 알려주세요.

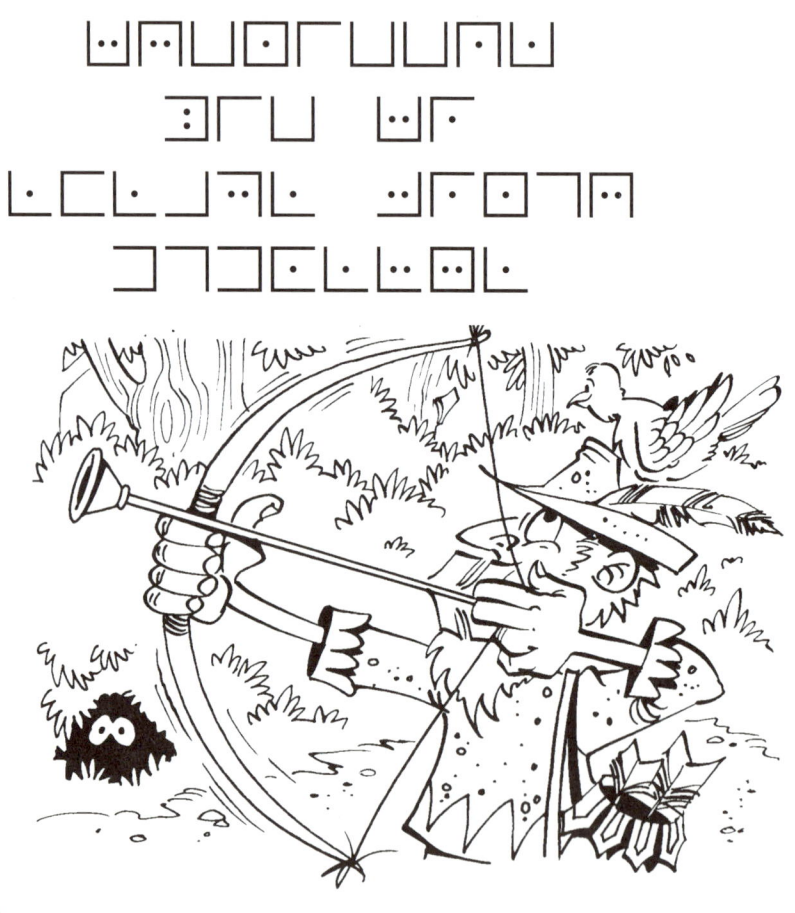

답 : 164쪽

100 맛의 달인

세라는 초등학교에서 아이들이 버터와 마가린을 알아맞힐 수 있는지 실험을 해 볼 거예요. 아이들은 여러 종류의 버터와 마가린을 모두 먹어 본 후, 버터를 골라야 해요. 그런데 아이들 대부분은 버터와 마가린 맛을 잘 구별하지 못했어요. 하지만 그중 한 소녀가 버터와 마가린 맛을 정확히 구별하는 것을 보고서 깜짝 놀랐어요. 소녀는 반복된 실험에서도 모두 정확히 버터와 마가린 맛을 구별했어요. 세라는 소녀에게 버터와 마가린 맛을 정확하게 구별할 수 있는 비법이 무엇인지 물었어요. 그랬더니 소녀는 쪽지에 암호로 뭔가를 적어 줬어요.

소녀의 비법은 무엇일까요?

답 : 164쪽

101 꼬맹이 화가

피카소는 아이들에게 그림을 가르치는 일을 해요. 아이들과 그림을 그리다 보면 기발한 상상력에 깜짝깜짝 놀라곤 해요. 아직 학교에 들어가지 않은 어린아이일수록 대상을 더 자유롭게 표현하는 것 같아요. 하지만 가끔 곤혹스러울 때도 있어요. 무엇을 그린 건지 도무지 알 수 없는 그림을 가져와서는 피카소에게 무엇을 그린 건지 맞혀 보라고 할 때죠.

오늘은 '내 친구'를 주제로 그림을 그리고 있어요. 10여 분 지났을까, 몹시 뿌듯한 표정의 지미가 "피카소 선생님! 누굴 그렸는지 아시겠어요?"라고 묻네요.

음, 지미네 강아지 같기도 하고, 지미가 늘 가지고 노는 거미 인형 같기도 하네요. 그림 밑에 제목이 있어요. 지미는 누굴 그린 걸까요?

> **한글**

내 친구 ㄱ><ㅇl/ ㄱ-ㅐㄹㅇㄴ>ㄱ

> 답 : 164쪽

102 긴급 구호 활동

구조 대원들이 끔찍한 가뭄으로 굶주리고 있는 고립된 마을에 비행기로 음식물을 전달하려고 해요. 그런데 마을에는 비행기가 착륙할 곳도 없었고, 구조 대원과 승무원들은 그곳 말도 몰랐어요.
하지만 그 마을에 시각 장애인이 살고 있다는 것을 알았기 때문에, 승무원들은 마을 사람들이 점자를 알고 있지 않을까 싶어 점자로 쪽지를 적었죠. 음식물을 안전하게 먹으려면 메시지를 꼭 알아야 했어요.
마을 사람들이 병에 걸리지 않으려면 제공된 음식물을 어떻게 해야 할까요?

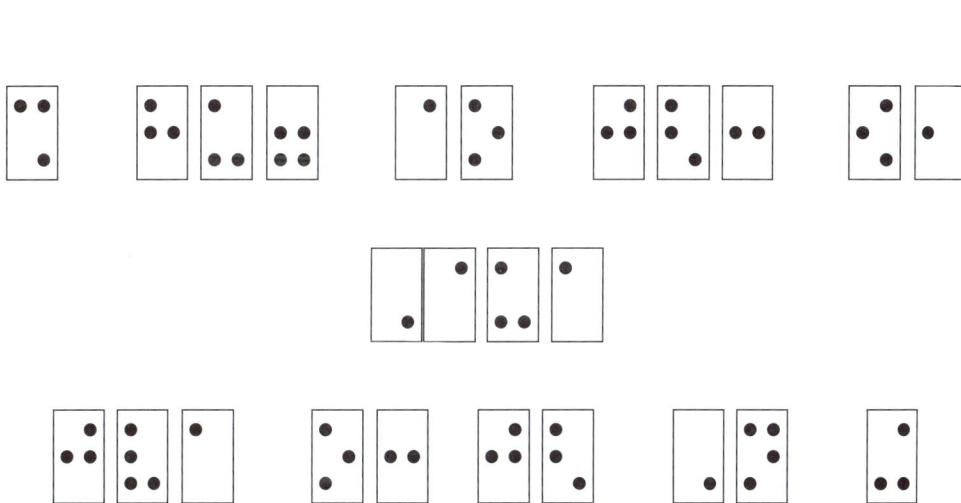

답 : 164쪽

멘사 추리 퍼즐

Mensa KiDS

해답

001 **한글**: 잡았다 요놈!
알파벳: Ha Ha. Caught you!(하하, 붙잡았다 요놈)
*** 암호 유형**: 장미십자회 암호
- caught : catch(잡다)의 과거분사

002 **한글**: 헛간 옆 연못에서 만나자.
알파벳: I will meet you by the pond near the old barn.(낡은 헛간 옆 연못에서 만나기로 하자.)
*** 암호 유형**: 모스 부호
- meet : ~을 만나다
- pond : 연못
- near : 가까이, ~곁에
- old : 늙은, 낡은
- barn : 헛간

003 **한글**: 디킨스
알파벳: Dickens(디킨스)
*** 암호 유형**: 동그라미 암호

004 **한글**: 콩
알파벳: beans(콩)
*** 암호 유형**: 연금술사들의 암호
- bean : 콩

005 이 암호를 푼 학생은 집에 일찍 가도 좋아.
*** 암호 유형**: 모음 빼기

006 하이시만 절벽 맨 아래 동굴에 보물이 묻혀 있다.
*** 암호 유형**: 거꾸로 쓰기
보물 상자에 적힌 글자는 '하이시만 절벽 맨 아래 동굴에 보물이 묻혀 있다.'를 좌우로 뒤집어 놓은 것입니다.

007 《햄릿》에 햄릿 역
*** 암호 유형**: 모음 빼기
마이클이 암호로 써준 대사는 연극 《햄릿》에서 햄릿의 유명한 대사, "사느냐 죽느냐 그것이 문제로다."입니다.

008 한글날, 국어 시험
*** 암호 유형**: 모스 부호
. 은 모스 부호의 점, ♣는 모스 부호의 작대기입니다.

009 프랑스 남부에 갔다가 금요일에 돌아옵니다.
*** 암호 유형**: 거꾸로 쓰기

010 The oak tree, Luckyhull.(럭키헐의 오크나무)

* 암호 유형 : 연금술사들의 암호
- oak : 오크
- tree : 나무

011 한글 : 우리는 그를 광장에서 찔러 죽이겠다.
알파벳 : We shall stab him in the Forum.(우리는 그를 광장에서 찔러 죽이겠다.)
* 암호 유형 : 카이사르 암호
한글 암호는 안쪽 수레바퀴 ㄱ과 바깥쪽 수레바퀴 ㅈ을 맞추었고, 알파벳 암호는 안쪽 수레바퀴 A와 바깥쪽 수레바퀴 J를 맞추었어요.

 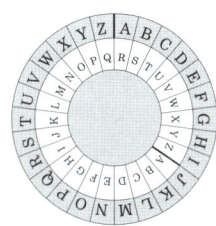

- we : 우리가
- stab : 찌르다
- him : 그를
- forum : 광장, 재판소, 비평

012 암스테르담, 프랑크푸르트, 아테네, 베이징, 방콕, 싱가포르, 뉴욕
* 암호 유형 : 깍두기 암호
한가운데 '암'부터 시작하여 시계 반대 방향으로 글자를 읽어갑니다.

013 그의 새 프로그램이 거의 완성됐다. 곧 자세한 내용을 보내겠다. 샘.
* 암호 유형 : 숫자 바꿔치기 암호
숫자 바꿔치기 암호입니다. (ㄱ=26, ㄴ=25, ㅏ=12, ㅔ=2, ㅐ=1)

014 2번 상자
한글 : 1) 석유
2) 물
3) 알코올
4) 독약
알파벳 : 1) Oil
2) Water
3) Alcohol
4) Poison
* 암호 유형 : 더욱 발전한 장미십자회 암호
- oil : 기름, 석유
- water : 물
- alcohol : 알코올
- poison : 독, 독약

015 Jane(제인)
* 암호 유형 : 동그라미 암호

016 Made in Brazil(브라질 제품)
*암호 유형 : 점자
- made : make(만들다)의 과거
- in : ~안에서, ~에서, ~로
- Brazil : 브라질

017 한글 : 살인자는 빨간 모자를 쓴 할머니다.
알파벳 : The murderer is the old lady in the red hat.(살인자는 빨간 모자를 쓴 할머니다.)
*암호 유형 : 모스 부호
- murder : 살인
- murderer : 살인자
- old : 늙은, 낡은
- lady : 여성, 숙녀
- red : 빨간
- hat : (테가 있는)모자

018 아지트를 습격당했다.
*암호 유형 : 모스 부호

019 걱정하지 마. 경찰이 수사를 시작했어.
*암호 유형 : 장미십자회 암호

020 달에다 두고 아기에게 아빠의 키스를 전한다오.
*암호 유형 : 글자 뒤섞기

021 네가 똑똑하다면 내 생일 파티에 올 수 있을 거야. 우리 집 차고로 일곱 시까지 와줘.
*암호 유형 : 깍두기 암호
퍼즐의 오른쪽 아래 구석에서부터 길을 따라 시계 방향으로 뱅글뱅글 돌아가면서 글자를 읽으면 됩니다.

022 한글 : 리치 씨의 거래 장부
알파벳 : Mr Rich's Accounts(리치 씨의 거래 장부)
*암호 유형 : 연금술사들의 암호
- Mr : ~씨(남자의 이름이나 직업 앞에 붙이는 경칭)
- account : 거래 장부, 계좌

023 결혼사진 액자 속
*암호 유형 : 더욱 발전한 장미십자회 암호

024 마당에 단풍나무 아래 묻었다.
*암호 유형 : 모스 부호
.은 모스 부호의 점, !는 모스 부호의 작대기입니다.

025 플로리다 비밀기지로 가는 중

*암호 유형 : 숫자 바꿔치기 암호
'ㅎ(1)'을 시작으로 'ㅐ(25)'까지는 홀수, 'ㅍ(2)'을 시작으로 'ㄱ(26)'까지는 짝수

ㄱ	ㄴ	ㄷ	ㄹ	ㅁ	ㅂ	ㅅ	ㅇ	ㅈ	ㅊ	ㅋ	ㅌ	ㅍ
26	24	22	20	18	16	14	12	10	8	6	4	2

ㅎ	ㅏ	ㅑ	ㅓ	ㅕ	ㅗ	ㅛ	ㅜ	ㅠ	ㅡ	ㅣ	ㅐ	
1	3	5	7	9	11	13	15	17	19	21	23	25

026 3번 다리

1) 추락 위험
2) 보수공사 중
3) 안전점검 완료

*암호 유형 : 장미십자회 암호

027 한글 : 너희들 바로 뒤다.

알파벳 : It's behind you.(너희들 바로 뒤다.)

*암호 유형 : 수기 신호 암호
- behind : 뒤에

028 한글 : 이층에 숨어 있지롱.

알파벳 : I am hiding upstairs.(이층에 숨어 있지롱.)

*암호 유형 : 점자
- hide : 숨기다, 숨다
- upstairs : 이층에

029 SOS, SOS. This is Royal Yacht Britannia. Sinking fast.(SOS, SOS. 왕실 요트 브리태니어호다. 빠르게 가라앉는다.)

*암호 유형 : 모스 부호
- SOS : 조난 신호, 구원 요청
- royal : 왕, 왕립
- yacht : 요트
- sinking : 가라앉음, 침몰
- fast : 빠른

030 Warning-Iceberg looming.
(경고 - 빙산이 떠다닌다.)
1은 모스 부호의 점, 2는 모스 부호의 작대기입니다.

*암호 유형 : 모스 부호
- warning : 경고
- iceberg : 빙산
- looming : 어렴풋이 보이다, 불쑥 거대한 모습을 보이다

031 한글 : 보안 시스템 작동

알파벳 : Security Systems go
(보안 시스템 작동)

*암호 유형 : 동그라미 암호
- security : 안전, 보안
- system : 체계
- go : 가다, 작동하다

032 한글 : 나 셰익스피어가 쓴 거 맞거든.
알파벳 : I wrote Shakespeare, phooey to you.(나 셰익스피어가 썼노라, 흥! 별꼴 다 보겠네.)
*암호 유형 : 장미십자회 암호
- wrote : write(쓰다)의 과거
- phooey : 구어로 '흥', '피', '치' 등 비꼬거나 무시하는 말

033 로지 수학책
*암호 유형 : 연금술사들의 암호

034 포위되었다. 당장 지원군을 보내 달라.
*암호 유형 : 모음 빼기

035 안녕 케이티. 이 쪽지가 짝사랑하는 릭한테서 온 줄로 알겠지? 넌 분명 릭이길 바라는 간절한 맘으로 몇 시간이나 풀어 봤을 거야.
실망시켜서 어쩌지?
지금 쪽지를 쓰고 있는 사람은 이 세상에서 널 가장 좋아하는 친구, 레이첼이야.
장난쳤다고 나 미워하면 안 돼.
*암호 유형 : 거꾸로 쓰기
좌우를 뒤집은 거울 글씨입니다. 케이티는 이를 닦다가 화장실 거울에 쪽지가 비춘 것을 보고서야 내용을 알 수 있었습니다.

036 매트에게.
줄리아네 홍보물은 과학실 두 번째 줄 실험대에 오른쪽에서 셋째 칸 서랍에 숨겼어.
사이먼으로부터.
*암호 유형 : 글자 뒤섞기

037 이 쪽지를 읽을 줄 알면 바로 우리 패거리로 받아 줄게.
*암호 유형 : 장미십자회 암호

038 "I am Dotty Dave."(도티 데이브입니다.)
*암호 유형 : 모스 부호
메시지는 남자의 넥타이에 모스 부호로 적혀 있었습니다.

039 경찰이 냄새를 맡았다.
*암호 유형 : 점자

040 Find a carpenter.(목수를 찾아보라.)
*암호 유형 : 동그라미 암호

- find : 찾아내다
- carpenter : 목수

041 청소는 딱 질색이야. 청소하지 말고 우리 햄버거나 먹으러 가자.
*암호 유형 : 깍두기 암호
오른쪽 맨 아래 '청'자부터 위로, 그다음 줄은 아래로, 다시 위로, 아래로 읽어 내려가면 됩니다.

042 경찰이 눈치챘어.
*암호 유형 : 모스 부호
긴 벽돌은 모스 부호의 작대기, 짧은 벽돌은 모스 부호의 점입니다.

043 천구백오십오 년
*암호 유형 : 연금술사들의 암호

044 우주선 미르 2(이)호에 납치됨.
*암호 유형 : 바둑판 암호

045 지하 감옥에 갇혀 있소.
살려 줘.
*암호 유형 : 모스 부호

046 Would you like a cup of tea?
(차 마실래?)
*암호 유형 : 동그라미 암호

- would : ~할 것이다. 'Would you~?'는 권유형
- like : 좋아하다. ~하고 싶다
- would like : ~을 원하다
- cup : 찻잔
- tea : 차

047 아내가 나를 죽이고 싶어 하는 것 같다.
*암호 유형 : 숫자 바꿔치기 암호
ㄱ=1, ㄴ=2, ㅐ=26인 숫자 바꿔치기 암호입니다. 숫자를 어디에서 끊어 읽을지가 문제입니다.

048 경찰 수배자 사진에서 봤던 검은 머리의 남자가 자기 집 바깥에 서성이는 것을 본 수지는 그만 숨이 멎었다. 어떻게 하지? 수지는 재빨리 전화기로 달려가 긴급 신고 전화를 걸었다.
*암호 유형 : 거꾸로 쓰기
메시지가 좌우로 그리고 위아래로 뒤집혀 있습니다.

049 나처럼 똑똑하고 솜씨 좋은 스파이하고만 사랑에 빠질 수 있어. 따라서 이 쪽지를 읽을 수 없다면 네게는 데이트 기회가 없어.

* 암호 유형 : 깍두기 암호
오른쪽 맨 아래 '나'에서 시작해서 지그재그로 읽어 나가면 됩니다.

050 We are moving.(우리 집 이사 가.)
* 암호 유형 : 수기 신호 암호
- we : 우리
- move : 움직이다, 이동하다, 이사하다
- moving : 움직이는, 이동하는

051 한글 : 열려라 참깨.
알파벳 : Open sesame.(열려라 참깨)
* 암호 유형 : 윌리엄 문의 암호
- open : 열린, 열다
- sesame : 참깨

052 베컴은 우리 행성인이다.
* 암호 유형 : 모스 부호

053 너는 내 과일케이크 조리법을 손에 넣었다고 생각하겠지. 글쎄다. 최악의 소식을 전해 줄게. 조리법은 관 속에 넣어 화장했다.
* 암호 유형 : 깍두기 암호
가로 홀수 줄(1-3-5-7줄) 먼저 읽고 다음에 가로 짝수 줄(2-4-6줄) 순으로 읽으면 됩니다.

054 1.14.7.5.12.1
* 암호 유형 : 숫자 바꿔치기 암호
자동차 등록번호는 차 주인의 이름을 알파벳 순서에 해당하는 숫자(A=1, Z=26)로 바꾼 것입니다.

055 Mendel(멘델)
* 암호 유형 : 모스 부호
큰 나무는 모스 부호의 작대기, 작은 나무는 모스 부호의 점입니다.
- Mendel : 멘델(Gregor Johann Mendel). 성직자이면서 '멘델의 법칙'이라는 유전 법칙을 발견한 생물학자.

056 다음에도 부탁할게, 샘.
* 암호 유형 : 연금술사들의 암호

057 우주 테러리스트의 공격을 받았다. 저들의 다음 목표는 우주 정거장 나르크 4호다.
* 암호 유형 : 카이사르 암호
안쪽 수레바퀴에 ㄱ을 바깥쪽 수레바퀴에 ㅈ에 맞췄습니다.

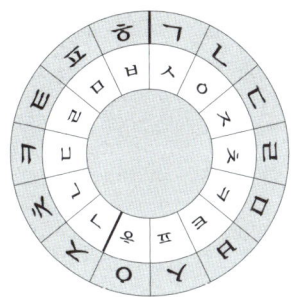

058 나 꾀병이야. 시험 보기 싫어서.
*암호 유형 : 모스 부호

059 배는 사리* 때를 맞춰 한밤중에 출항한다. 우리 배에 오르고 싶거든 재치가 뛰어나야만 한다.
*암호 유형 : 깍두기 암호
맨 아래 줄 왼쪽(배)부터 시계 방향으로 돌면서 읽으면 됩니다.
- 사리 : 밀물과 썰물의 차가 최대가 되는 시기

060 한글 : 계속 왼쪽으로 돌아라.
알파벳 : Keep turning left.(계속 왼쪽으로 돌아라.)
*암호 유형 : 동그라미 암호
- keep : 계속하다
- turn : 돌리다, (모퉁이를)돌아가다
- left : 왼쪽의

061 한글 : 왼쪽 날개가 빠졌다.
알파벳 : Left wing missing!(왼쪽 날개가 빠졌다!)
*암호 유형 : 수기 신호 암호
- left : 왼쪽의
- wing : 날개
- missing : 없는, 분실한

062 혼합물에 수은을 섞고 자주 저어 주면서 끓인다.
*암호 유형 : 더욱 발전한 장미십자회 암호

063 엄마는 샘에게 거짓말을 했던 것 같네요.

국어	영어	수학	역사	과학	음악	미술	체육
B	C	F	D	F	C	C	A

*암호 유형 : 연금술사들의 암호

064 한글 : 숲속의 폭포
알파벳 : Forest waterfall(숲속의 폭포)
*암호 유형 : 윌리엄 문의 암호
- forest : 숲
- waterfall : 폭포
- water : 물
- fall : 떨어지다

065 한글 : 강을 따라가시오.
알파벳 : Follow the river.(강을 따라 가시오.)
* 암호 유형 : 동그라미 암호
- follow : ~을 따라가다, ~다음에 오다
- river : 강

066 엄청나게 큰 도깨비한테 붙잡혀 성에 갇혔습니다. 도와주세요. 린지.
* 암호 유형 : 장미십자회 암호

067 배불리 먹었소. 이제 그만 축구나 하고 오게. 물고기로부터.
* 암호 유형 : 모스 부호

068 1) 검은 붓꽃
2) 빨간 해바라기
3) 파란 튤립
4) 파란 국화
5) 검은 백합
* 암호 유형 : 바둑판 암호

069 육의 제곱
* 암호 유형 : 연금술사들의 암호

070 왼쪽부터 Harry(해리), Dick(딕), Tom(톰)
* 암호 유형 : 모스 부호
이파리는 모스 부호의 작대기, 열매는 모스 부호의 점입니다.

071 별을 세 번 밀면 됩니다.
* 암호 유형 : 글자 뒤섞기
줄마다 무지개 색깔의 이름이 적혀 있습니다. 맨 위부터 'Red(빨강)', 'Orange(주황)', 'Yellow(노랑)', 'Green(초록)', 'Blue(파랑)', 'Indigo(남색)', 'Violet(보라)' 순입니다. 줄마다 색깔 이름을 없애고 남는 글자를 모으면 메시지가 됩니다. 맨 위부터 남는 글자를 모으면 "To enter push three times on star."(들어가려거든 별을 세 번 밀어라)가 됩니다.
- to : ~로, ~에게, ~하러
- enter : ~에 들어가다
- push : 밀다
- three : 3
- time : 시간, (몇)번
- on : ~위에, ~에
- star : 별

072 쇼. 딴채의 나선 계단을 돌고 또 돌고 마침내 계단의 한복판에 이

르면 거기 금이 묻혀 있단다.
*암호 유형 : 깍두기 암호
맨 위 오른쪽 구석에서부터 시계 반대 방향으로 돌면서 읽습니다.

073 저녁 밥 다 됐다.
*암호 유형 : 수기 신호 암호

074 왼쪽 굴로 가면 깎아지른 절벽이 나온다.
*암호 유형 : 윌리엄 문의 암호

075 By Samuel Driscoll
(새뮤얼 드리스콜 작)
*암호 유형 : 점자

076 오, 저 변덕스러운 달을 두고 맹세하진 마세요. 다달이 모습을 바꾸는 달이 아닌가요. 당신의 사랑도 그렇게 변할까 봐 두려워요.
*암호 유형 : 글자 뒤섞기

077 늘 이기는 동네
*암호 유형 : 모스 부호
키 큰 구경꾼은 모스 부호의 작대기, 키 작은 구경꾼은 모스 부호의 점입니다.

078 죽이는 이야기
*암호 유형 : 연금술사들의 암호

079 휴지 좀 빌려주세요.
*암호 유형 : 바둑판 암호
점을 사이에 두고 두 개씩 짝지어진 숫자에서 먼저 오는 숫자는 바둑칸 암호에서 가로줄을, 다음에 오는 숫자는 세로줄을 나타냅니다. 즉, '3.2'는 가로로 세 번째 줄과 세로로 두 번째 줄이 만나는 지점의 글자 'ㅎ'입니다.

080 서쪽 동굴로 와라.
*암호 유형 : 모스 부호, 글자 뒤섞기
모스 부호 글자들이 순서 없이 뒤섞여 있습니다.

081 부둣가 녹색 문 달린 창고에서 보자.
*암호 유형 : 더욱 발전한 장미십자회 암호

082 Red, third from left.(왼쪽에서 세 번째, 빨강.)
*암호 유형 : 동그라미 암호
• red : 빨간
• third : 세 번째의

- from : ~에서, ~로부터
- left : 왼쪽

083 위험천만한 길을 따라가고자 굳게 맘먹은 사람들만 보물의 비밀을 알게 된다. 두 번째 문으로 들어가라. 친구여 두려워 말라.

*암호 유형 : 깍두기 암호
위에서부터 네 번째 줄, 왼쪽에서 네 번째 칸(위)에서부터 아래로 시계 방향으로 돌면서 읽습니다.

084 한글 : 커피 좀 마시고 하자.
알파벳 : Coffee time.(커피 좀 마시고 하자)

*암호 유형 : 수기 신호 암호
- coffee : 커피
- time : 시간, (몇)번

085 이 비밀 메시지를 풀려면 재치와 엉큼함이 필요할 거다. 지금까지 잘해 왔겠지만 이번만큼은 단단히 각오해라. 이 문제를 못 풀면 졸업은 꿈도 꾸지 마라. 살금살금.

*암호 유형 : 깍두기 암호
메시지는 크게 가로줄 맨 위부터 아래로 내려가면서 읽습니다. 1행 왼쪽에서부터 4번째 칸(이)에서 시작해 왼쪽으로(4-3-2-1, 이-비-밀-메), 1행 8번째 칸(시)에서 시작해 다시 왼쪽으로(8-7-6-5, 시-지-를-풀) 읽어 나갑니다. 그다음에는 2행 왼쪽에서부터 4번째 칸을 시작으로 1행과 같은 방법으로 읽으면 됩니다.

086 개의 몸에 점자로 글자가 새겨져 있었습니다. 몸에 새겨진 개의 이름은 'Blackie(검둥이)'입니다.

*암호 유형 : 점자
- black : 어두운
- blackie : (동물)검둥이

087 세상에서 제일 졸린 책
*암호 유형 : 연금술사들의 암호
암호의 위아래가 뒤집혔습니다.

088 SOS. stop this van!
(SOS. 이 승합차를 세워요!)

*암호 유형 : 모스 부호
- SOS : 조난 신호, 구원 요청
- stop : 멈추다
- van : 승합차, (철도의) 화물차, (열차의) 화물칸

089 본부로 출동
 *암호 유형 : 동그라미 암호

090 톰 소여와 허클베리 핀은 강도가 숨은 곳을 알아냈지만 입을 꾹 다물었다. 둘은 강도가 동굴에 숨긴 돈을 찾아 부자가 되었다.
 *암호 유형 : 깍두기 암호
 먼저, 맨 윗줄 왼쪽 첫 번째 칸(톰)에서 시작해 홀수 칸(1-3-5-7, 톰-소-여-와)만 읽습니다. 두 번째 줄에서도 역시 홀수 칸(허-클-베-리)만 읽습니다. 이렇게 마지막 줄까지 죽 읽었으면, 다시 맨 윗줄로 돌아가 이번에는 짝수 칸(2-4-6, 다-둘-은)만 읽으며 내려갑니다.

091 토요일 여섯 시, 한 판 더 피자집
 *암호 유형 : 윌리엄 문의 암호

092 Spacini(스파치니)
 *암호 유형 : 점자
 단추가 점자로 되어 있습니다. 옷의 위에서 아래로 읽어 내려가면 됩니다.

093 그래 홈스, 멋시게 해냈군. 하지만 난 여전히 살아 있지. 곧 돌아 갈 거야.
 *암호 유형 : 장미십자회 암호

094 찰스 디킨스, 《두 도시 이야기》
 *암호 유형 : 숫자 바꿔치기 암호
 책 제목은 글자를 숫자로 바꾼 것입니다. 하지만 보통의 숫자 바꿔치기 암호처럼 글자를 1~26에 대입하지 않고, 27~52(ㄱ=27, ㅐ=52)에 대입했습니다.

095 1. 탱크에 고체 연료 주입
 2. 원하는 시간과 장소 입력
 3. 빨강, 파랑, 초록 단추 순서대로 누름
 *암호 유형 : 더욱 발전한 장미십자회 암호

096 매트와 영화 본 날
 *암호 유형 : 모스 부호
 제대로 된 삼각형(▲)은 모스 부호의 작대기, 뒤집힌 삼각형(▼)은 모스 부호의 점입니다.

097 피터 왔다 감
 *암호 유형 : 연금술사들의 암호

098 햇빛 비추는 날

*암호 유형 : 거꾸로 쓰기, 숫자 바꿔치기 암호

낱말은 거꾸로 적었고, 한글 자음 대신 숫자를 썼습니다.

즉, '2.ㅏ.4'는 2번째 자음 'ㄴ', 'ㅏ', 4번째 자음 'ㄹ'이 합쳐 '날'이 됩니다. 이렇게 죽 풀어 보면 '날.는.추.비.빛.햇'이 됩니다. 이 말을 오른쪽부터 읽으면 '햇빛 비추는 날'이 됩니다.

099 '빌헬름 텔' 배 양궁 대회 초청장
*암호 유형 : 더욱 발전한 장미십자회 암호

100 버터 맛이 나서 그냥 버터라 했는데….
*암호 유형 : 동그라미 암호

101 피카소 선생님
*암호 유형 : 윌리엄 문의 암호

102 유통 기한을 꼭 확인하세요.
*암호 유형 : 점자

멘사 추리 퍼즐

Mensa KiDS

여러 가지 암호 모음

▶ 카이사르 암호

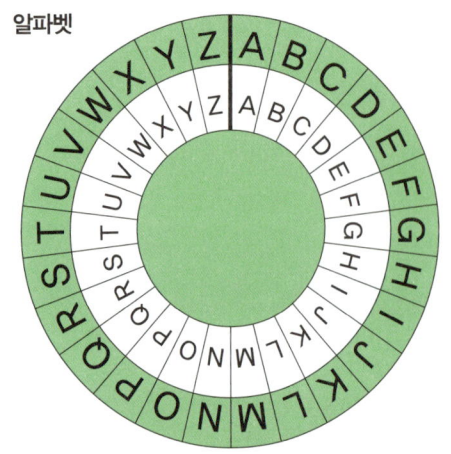

알파벳 한글

▶ 숫자 바꿔치기 암호

알파벳

A	B	C	D	E	F	G	H	I	J	K	L	M
1	2	3	4	5	6	7	8	9	10	11	12	13
N	O	P	Q	R	S	T	U	V	W	X	Y	Z
14	15	16	17	18	19	20	21	22	23	24	25	26

한글

ㄱ	ㄴ	ㄷ	ㄹ	ㅁ	ㅂ	ㅅ	ㅇ	ㅈ	ㅊ	ㅋ	ㅌ	ㅍ
1	2	3	4	5	6	7	8	9	10	11	12	13
ㅎ	ㅏ	ㅑ	ㅓ	ㅕ	ㅗ	ㅛ	ㅜ	ㅠ	ㅡ	ㅣ	ㅔ	ㅐ
14	15	16	17	18	19	20	21	22	23	24	25	26

▶ 바둑판 암호

알파벳

	1	2	3	4	5
A	A	B	C	D	E
B	F	G	H	I/J	K
C	L	M	N	O	P
D	Q	R	S	T	U
E	V	W	X	Y	Z

한글

	1	2	3	4	5	6
A	ㄱ	ㄴ	ㄷ	ㄹ	ㅁ	ㅂ
B	ㅅ	ㅇ	ㅈ	ㅊ	ㅋ	ㅌ
C	ㅍ	ㅎ	ㅏ	ㅑ	ㅓ	ㅕ
D	ㅗ	ㅛ	ㅜ	ㅠ	ㅡ	ㅣ

▶ 장미십자회 암호

알파벳

A	B	C	D	E	F	G	H	I
˩	˙∟	∪	∪˙	∟	∟˙	⌐	⌐˙	▫
J	K	L	M	N	O	P	Q	R
˙∟	⊏	⊏˙	⊓	˙⊓	⊓	⊓˙	⌐	⌐˙
S	T	U	V	W	X	Y	Z	
V	V˙	<	<˙	∧	∧˙	>	>˙	

한글

ㄱ	ㄴ	ㄷ	ㄹ	ㅁ	ㅂ	ㅅ	ㅇ	ㅈ
˩	˙∟	∪	∪˙	∟	∟˙	⌐	⌐˙	▫
ㅊ	ㅋ	ㅌ	ㅍ	ㅎ	ㅏ	ㅑ	ㅓ	ㅕ
˙∟	⊏	⊏˙	⊓	˙⊓	⊓	⊓˙	⌐	⌐˙
ㅗ	ㅛ	ㅜ	ㅠ	ㅡ	ㅣ	ㅔ	ㅐ	
V	V˙	<	<˙	∧	∧˙	>	>˙	

▶ 더욱 발전한 장미십자회 암호

알파벳

A	B	C	D	E	F	G	H	I
˩	˙∟	∪	∪˙	∟	∟˙	⌐	⌐˙	▫
J	K	L	M	N	O	P	Q	R
˙⌐	⊏	⊏˙	⊓	˙⊓	⊓	⊓˙	⌐	⌐˙
S	T	U	V	W	X	Y	Z	
⌐	⌐˙	⌐˙˙	⌐	⌐˙	⌐˙˙	⌐	⌐˙	

한글

ㄱ	ㄴ	ㄷ	ㄹ	ㅁ	ㅂ	ㅅ	ㅇ	ㅈ
˩	˙∟	∪	∪˙	∟	∟˙	⌐	⌐˙	▫
ㅊ	ㅋ	ㅌ	ㅍ	ㅎ	ㅏ	ㅑ	ㅓ	ㅕ
⊏	⊏˙	⊓	˙⊓	⊓	⊓˙	⌐	⌐˙	⌐˙˙
ㅗ	ㅛ	ㅜ	ㅠ	ㅡ	ㅣ	ㅔ	ㅐ	
⌐	⌐˙	⌐˙˙	⌐	⌐˙	⌐˙˙	⌐	⌐˙	

▶ 연금술사들의 암호

알파벳

A	B	C	D	E	F	G	H	I
☉	4	♄	♈	♃	♀	♁	♂	☿
J	K	L	M	N	O	P	Q	R
☾	○	♊	♋	♌	♍	♎	♏	♐
S	T	U	V	W	X	Y	Z	
♑	♓	♒	≈	→	X	Y	Z	

한글

ㄱ	ㄴ	ㄷ	ㄹ	ㅁ	ㅂ	ㅅ	ㅇ	ㅈ
☉	4	♄	♈	♃	♀	♁	♂	☿
ㅊ	ㅋ	ㅌ	ㅍ	ㅎ	ㅏ	ㅑ	ㅓ	ㅕ
☾	○	♊	♋	♌	♍	♎	♏	♐
ㅗ	ㅛ	ㅜ	ㅠ	ㅡ	ㅣ	ㅔ	ㅐ	
♑	♓	♒	≈	→	X	Y	Z	

▶ 모스 부호

알파벳

A	B	C	D	E	F	G	H	I
·−	−···	−·−·	−··	·	··−·	−−·	····	··

J	K	L	M	N	O	P	Q	R
·−−−	−·−	·−··	−−	−·	−−−	·−−·	−−·−	·−·

S	T	U	V	W	X	Y	Z	
···	−	··−	···−	·−−	−··−	−·−−	−−··	

한글

ㄱ	ㄴ	ㄷ	ㄹ	ㅁ	ㅂ	ㅅ	ㅇ	ㅈ
·−··	··−·	−····	···−·	−−·	·−−·	−−·−·	−·−·	

ㅊ	ㅋ	ㅌ	ㅍ	ㅎ	ㅏ	ㅑ	ㅓ	ㅕ
−·−−·	−·−·	−−··	−−·−−	·−−	·	··	−	···

ㅗ	ㅛ	ㅜ	ㅠ	ㅡ	ㅣ	ㅐ	ㅒ	
·	−·	·−··	·−−	−··−	··−·	−·−−	−·−··	

▶ 수기 신호

알파벳 / **한글**

(수기 신호 그림표)

▶ 동그라미 암호

알파벳 / **한글**

(동그라미 암호표)

▶ 윌리엄 문의 암호

알파벳

A	B	C	D	E	F	G	H	I
∧	ل	()	⌐	⌐	¬	⊙	l

J	K	L	M	N	O	P	Q	R
⌐	<	∟	⌐	N	O	⌒	⌒	\

S	T	U	V	W	X	Y	Z
/	—	∪	V	∩	>	⌐	∠

한글

ㄱ	ㄴ	ㄷ	ㄹ	ㅁ	ㅂ	ㅅ	ㅇ	ㅈ
∧	ل	()	⌐	⌐	¬	⊙	l

ㅊ	ㅋ	ㅌ	ㅍ	ㅎ	ㅏ	ㅑ	ㅓ	ㅕ
⌐	<	∟	⌐	N	O	⌒	⌒	\

ㅗ	ㅛ	ㅜ	ㅠ	ㅡ	ㅣ	ㅔ	ㅐ
/	—	∪	V	∩	>	⌐	∠

▶ 점자 암호

알파벳

A	B	C	D	E	F	G	H	I	J	K	L	M
⠁	⠃	⠉	⠙	⠑	⠋	⠛	⠓	⠊	⠚	⠅	⠇	⠍

N	O	P	Q	R	S	T	U	V	W	X	Y	Z
⠝	⠕	⠏	⠟	⠗	⠎	⠞	⠥	⠧	⠺	⠭	⠽	⠵

한글 - 자음

	ㄱ	ㄴ	ㄷ	ㄹ	ㅁ	ㅂ	ㅅ	ㅇ	ㅈ	ㅊ	ㅋ	ㅌ	ㅍ	ㅎ
첫소리	⠁	⠃	⠉	⠙	⠑	⠋	⠛		⠚	⠖	⠅	⠋	⠏	⠕
	ㄲ	ㄸ	ㅃ	ㅆ	ㅉ									
	⠈⠁	⠈⠉	⠈⠋	⠈⠎	⠈⠚									

	ㄱ	ㄴ	ㄷ	ㄹ	ㅁ	ㅂ	ㅅ	ㅇ	ㅈ	ㅊ	ㅋ	ㅌ	ㅍ	ㅎ
받침	⠁	⠒	⠔	⠂	⠢	⠇	⠄	⠶	⠅	⠆	⠋	⠖	⠦	⠔
	ㄲ	ㄳ	ㄵ	ㄶ	ㄺ	ㄻ	ㄼ	ㄽ	ㄾ	ㄿ	ㅀ	ㅄ	ㅆ	
	⠁⠁	⠁⠄	⠒⠅	⠒⠴	⠂⠁	⠂⠢	⠂⠇	⠂⠄	⠂⠖	⠂⠦	⠂⠴	⠇⠄	⠠⠄	

한글 - 모음

ㅏ	ㅑ	ㅓ	ㅕ	ㅗ	ㅛ	ㅜ	ㅠ	ㅡ	ㅣ
⠣	⠜	⠎	⠱	⠥	⠬	⠍	⠩	⠪	⠕

ㅐ	ㅒ	ㅔ	ㅖ	ㅘ	ㅙ	ㅚ	ㅝ	ㅞ	ㅟ	ㅢ
⠗	⠷	⠝	⠌	⠧	⠧⠗	⠽	⠏	⠏⠗	⠍⠗	⠪⠕

추리 탐정 자격증

이름 : _____

이 어린이는 '추리 탐정 학교'의 모든 과정을 학습했기에,
추리 탐정으로 활동할 수 있는 자격을 부여합니다.

추리탐정학교장 샘 코디
Sam Cody

옮긴이 **김요한**

서울대학교 농화학과, 고려대학교 영문학과와 동 대학원 영문학과를 졸업했습니다. 방송 작가와 출판 편집자를 거쳐 현재 전문 번역가로 일하고 있습니다. 옮긴 책으로《초등학생을 위한 멘사 수학 퍼즐》《초등학생을 위한 멘사 추리 퍼즐》《세계 지도의 역사》《눈사태 속에서 부르는 노래》 등이 있습니다.

초등학생을 위한 멘사 추리 퍼즐
추리력과 논리력이 쑥쑥

1판 4쇄 펴낸 날 2023년 3월 20일

지은이 | 로버트 앨런
옮긴이 | 김요한

펴낸이 | 박윤태
펴낸곳 | 보누스
등 록 | 2001년 8월 17일 제313-2002-179호
주 소 | 서울시 마포구 동교로12안길 31 보누스 4층
전 화 | 02-333-3114
팩 스 | 02-3143-3254
이메일 | viking@bonusbook.co.kr
블로그 | http://blog.naver.com/vikingbook

ISBN 978-89-6494-396-0 74410

바이킹은 보누스출판사의 어린이책 브랜드입니다.

• 이 책은《멘사 암호 퍼즐》의 개정판입니다.

• 책값은 뒤표지에 있습니다.

Mensa KiDS 멘사 어린이 시리즈

초등학생을 위한
멘사 개념 수학 퍼즐
존 브렘너 지음 | 멘사코리아 감수

초등학생을 위한
멘사 수학 퍼즐
해럴드 게일 외 지음 | 멘사코리아 감수

초등학생을 위한
멘사 영어 단어 퍼즐
로버트 앨런 지음 | 멘사코리아 감수

초등학생을 위한
멘사 추리 퍼즐
로버트 앨런 지음 | 멘사코리아 감수

멘사 수학 놀이 1 :
수학이랑 친해져요
해럴드 게일 외 지음 | 멘사코리아 감수

멘사 수학 놀이 2 :
수학 실력이 좋아져요
해럴드 게일 외 지음 | 멘사코리아 감수

멘사 수학 놀이 3 :
수학 점수가 올라가요
해럴드 게일 외 지음 | 멘사코리아 감수

멘사 미로 찾기 :
머리가 똑똑! 집중력이 쑥쑥!
브리티시 멘사 지음 | 멘사코리아 감수

어린이 인도 베다수학 시리즈

암산이 빨라지는 인도 베다수학
인도수학연구회 지음 | 라니 산쿠 감수

계산이 빨라지는 인도 베다수학
마키노 다케후미 지음 | 고선윤 옮김

도형이 쉬워지는 인도 베다수학
마키노 다케후미 지음 | 고선윤 옮김

생각이 자라는 어린이책
바이킹

블로그
blog.naver.com/vikingbook

인스타그램
@viking_kidbooks